创意法门 / 设计道场

设计 100+1，创意 1001

100+1 条设计法则，1001 条创意线索

创意哲学 + 设计故事
100+1=1001

100 + 1 种设计思维与创意概念；
100 + 1 种设计理念与品牌形象；
100 + 1 种设计方法与创意路径；
100 + 1 个蕴含丰富信息和情感的标志创意；
100 + 1 个实战案例；
100 + 1 个企业品牌；
100 + 1 个设计策略；
100 + 1 次学术讨论；
100 + 1 次创作心得；
100 − 1 = 0；
100 次失败 + 1 次成功；
1001 夜讲不完的设计故事；
……

木马计·潜规则

问计设谋

关慧良 著

教育观念 + 实训践行
30%
经典案例 + 实战心得
50%

·北京·

本书讲述100+1个破解成功标志的创作奥秘，100+1个项目的激情写意以及它背后鲜为人知的设计历程，历数设计师在探索历程中的激烈思想斗争、最初构思以及图形、字体和颜色的试验过程。

100+1超大的容量、紧凑的内容、鲜活的设计信息，无一不为设计师们提供了设计所需的激情和创意，在当今充满竞争的设计市场，无疑是获得创作经验和心得的最好途径。百件实战设计案例彻底揭秘，探寻根源，诉求始末；100+1 = 1001+Idea（理念）：举一反三、一通百通的设计诀窍。

图书在版编目（CIP）数据

问计·设谋——100+1条设计法则　1001条创意线索/关慧良著．
—北京：化学工业出版社，2017.2（2019.9重印）
ISBN 978-7-122-28810-3

Ⅰ.①问… Ⅱ.①关… Ⅲ.①艺术-设计-研究 Ⅳ.①J06

中国版本图书馆CIP数据核字（2017）第033944号

责任编辑：李彦玲　　　　　　　　　　　　　　　装帧设计：韩　飞
责任校对：宋　玮

出版发行：化学工业出版社（北京市东城区青年湖南街13号　邮政编码 100011）
印　　装：北京虎彩文化传播有限公司
880mm×1230mm　1/16　印张11¼　字数348千字　2019年9月北京第1版第2次印刷

购书咨询：010-64518888　　　　　　　　　　　　售后服务：010-64518899
网　　址：http://www.cip.com.cn
凡购买本书，如有缺损质量问题，本社销售中心负责调换。

定　　价：59.00元　　　　　　　　　　　　　　　　　　　　　　版权所有　违者必究

献给不忘初心并与之相伴而生的人!

前 言

感怀·感谢·感恩 感慨系之。设计活动是集体智慧团队作业,无人能够独自成功。感谢天工天禹的伙伴;感谢Customer(客户)对设计方案的认同,没有具体的实际操作和应用,也无法让设计的价值得以体现;感谢在学习和人生路上给我教导和教诲的师长;感谢在专业和工作上一直给予我帮助和支持的同仁们;感谢历届学子对我设计作品和实战心得的分享;真诚希望同行和社会各界的良师益友不吝赐教,也使我们能够相互交流、教学相长、不断前行!

在此感谢869国际设计学院杨波校长为本书的出版提供了帮助。并衷心感谢为这本书出版付出心血不能一一致谢的那些人,是他们让我坚定初衷,方使积淀多年的实战案例原文件及品牌背后的设计故事得以满血复活、前世今生、凤凰涅槃,创作过程的艰辛和灵感诞生的愉悦,如今还是那么骨感和丰满……

从Freehand、Illustration到In Design,虽然几易其稿,还是坚持亲自编排,《问计·设谋》终于得以与大家见面了,献给有着同样经历、能够感同身受的同道和热爱设计的人,以慰初心、以飨读者。谢谢!

Why?问·计

感受·感知·感悟 感通天地。来自三十年专业学习、实践创作、教学科研的经验和感受,源自对广告、创意、设计、品牌、行销、传播的笃行和实际操作历程,根植于对教学、实战、管理的践行和感知以及对艺术的坚守、追问和感悟,探寻知行合一的创意之道,是吾辈孜孜以求的夙愿。当今时代,文化形态多元共生,时尚潮流大行其道,艺术教育也与时俱进,人人都是设计师,人人都是艺术家。同时,艺术生态也面临泛化和浮夸,行业及教育也急需科学精神与工匠精神,设计学科需要和行业对接,理论需要联系实际,设计教育中课堂习作转化成设计作品缺少实训、实战的方法和路径。

What?设·谋

实践·实训·实战 实事求是。作者兼具一线设计师和高校教师的双重职责和初心,结合长期教学心得和实战经验,将专业与行业无缝对接,将学业与就业有序衔接,将创新和创业搭档链接。以实战案例解读设计法则、解构设计手法、解析思考逻辑与创意心法,相信实际操作和践行才是提高设计之道的有效根基和打通设计思考任督二脉的不二法门。同时《问计·设谋》又如一个完整的工具包,兼具基础性教程和专业性教材及行业性实训教学的实战案例参考书,揭示品牌创建和实施全过程,旨在为整个品牌的设计建立一套具有普遍意义的有序环节,并对设计实践提供有效支持并进行设计管理。不单纯解读案例,而是将案例进行梳理、整合,是集学术性、理论性、创意性于一体的实用性读本,超越一般教材读物的浅阅读,以图解的方式阐释设计观念、创意概念,提供品牌创建过程、创意模型和结构体系,阐述怎样创建一个品牌标识的外观和意蕴,从创意概念到设计策略,从设计原点到USP独特的销售主张、再到IMC整合营销传播,touch创意开关,点亮创意神灯,打开"Pandora潘朵拉"创意魔盒,以视觉思维展现品牌形象,让策略看得见并转化为审美观照与消费者体验。无论是创建新的品牌标识,还是激活一个已经存在的品牌,亦或是品牌升级和再造,都可以由此获得借鉴和参考。

How & How much? 100+1=1001

专业·行业·事业 业精于勤。破解100+1个成功品牌标识的创作奥秘,历数100+1个项目的激情写意及其背后鲜为人知的在探索历程中激烈的思想斗争,以及最初构思再到后来的图形、字体和颜色的试验过程,讲述1001夜的设计故事、设计心得及创意哲学思考,100+1超大的容量、紧凑的内容、鲜活的设计信息,为设计师们提供了设计所需的激情和创意,分享创作经验和心得,彻底揭秘、探寻根源、诉求始末;100+1=1001+Idea:举一反三、一通百通探讨设计诀窍。书籍分十二大行业类别的实战案例、行业全球品牌案例及logo设计潮流趋势,阐释品牌标识创意设计的基本要素并如何进行战略规划和策略思考,怎样来获得品牌效应和创意源泉。希望这些原创的、实战的、富有弹性和充满情感的范例,能够抛砖引玉,给人以灵感和启迪。

关慧良

2017年1月

Art & Design

三 观

"设计·文化·人生"三位一体的价值观

设计即文化,文化即设计。

文化是生活,其中心为人。

从三观一心到三位一体,展现设计、文化、人生的价值,让三观根植于心灵,创造巨大的正能量,焕发人性更大的光辉。

一、设计与文化是一个交集

(一)内外兼修,设计的两个方面:一个为内在的策略,一个为外在的表现

设计具有文化属性,也具备诸如历史、哲学等内涵及兼备建筑、时尚等形式,并可以强化内在思想策略的软实力,提高外在审美表现的硬功夫。内外兼修,让设计解决现实困难,让文化解决精神困惑,设计与文化的交集实现全面解决之道。

(二)秀外慧中,文化的两个维度:一个为思想的高度,一个为审美的广度

思想诞生策略力、策略决定执行力。衡量设计师水平,除了技艺之外更取决于文化及两方面行为:去思考别人的设计,去审视他人的作品。融会贯通就有了强大的变通能力。比如,审美的广度为X轴、思想的高度为H轴、文化深刻度为Z轴,三个维度交汇于设计师为O原点。文化(Z)取决于思想(H)和审美(Z),人生是个坐标系,文化是立体的维度。

(三)设计与文化联姻,文化与设计孪生

1. 设计即文化,设计文化的力量 用设计语言诠释文化内涵,用文化元素细说设计精湛。具有文化内涵的作品才更能让人回味,"美学、技术、经济+人性"的多维融合,才会爆发更强大的震撼。

2. 文化即设计,文化设计的能量 文化设计是全新概念,就是在设计中调动多种文化元素或文化符号,用提炼、完善、解构、重组等艺术手法来完成思想或情感初衷的设计,即所谓不忘初心,方得始终。

二、设计与人生是一个机缘

(一)缘定:"有鱼,有水,有波澜"

"上苍造人、设计造物"。万物皆缘:有鱼,有水,有波澜。设计是鱼,鲤鱼跳龙门,追求的是一个超越;人生是水,上善若水,水泽万物而不争,追求的是一个境界;文化是波澜,有鱼有水有波澜,追求的是一个品格。

(二)根植:"以设计展现文化,以文化点亮智慧,以智慧创意人生"

设计根植于生活,人生感悟是一切设计创作的源泉。设计为人提供了一个更为宽广的生活空间和人生境地。从社会、历史、人文等方面全方位地拓展设计的文化视野,必将给设计师的人生漾起更广阔的涟漪和波澜。

(三)立本:"文化引领生活,设计以人为本"

文化是人类创造的物质财富和精神财富的总和,并非是量的概括,而是质的

表述。以人为本，文化为根。设计产品满足物质生活需求，设计文化提升精神生活品位。

三、人生与文化是一种契合

"观乎人文，以化成天下"。文化从何而来？由人化文；文化是干什么的？以文化人。社会是文化的产物，文化决定着社会的未来。

（一）人生的智慧，设计师应该学会如何阅读和思考

互联网时代知识爆炸成为碎片，所以阅读要带着问题、带着思考，才能领悟书中真谛，解决当下的问题。知识断代成为过去。阅读不是背负知识而是超越历史，以史为鉴可以答疑解惑、可以启迪人生。

1. 知识和常识　从日常生活中寻求设计灵感，多用常识做设计，常识是人性共通的，不会因为受教育程度的不同而让人读不懂，用知识做设计能提升文化内涵，在常识的基础上寻求知识来提升人们对设计的认识。

2. 视界和境界　知识决定眼界、文化决定境界。作为设计师，应着重提升审美品位，眼界开阔了，境界自然随心而生。视界靠博览群书或行万里路，境界靠自我省悟和自持自修。

（二）文化的创造，设计师应该学会如何创意和设计

1. 经历和经验　经历代表曾经沧海、经验表示除却巫山，有着丰富阅历和过往经验，不代表此时此刻有解决问题的办法，正如苏格拉底所说："人不能两次踏进同一条河流。"他的学生克拉底鲁则认为："人甚至连一次也不能踏进同一条河流。"其中道理昭然若揭。也如莎士比亚所说："一千个观众眼中有一千个哈姆雷特。"基于人性的不同，基于本性的共通，设计才能契合出文化共识和大同。

2. 创造与创新　设计是推陈出新，文化才是创造。创造是发明、是建立、是科技的力量，创新是进步、是变革、是人文的力量。无论创造还是创新，文化承载创造的源泉，设计促进创新的根本。

四、从"三观一心、三位一体"到"三生万物、万物归一"

（一）三观一心："世界观·人生观·价值观"三者的统一

"三观"就是人的世界观、人生观、价值观。也就是说：有什么样的世界观就有什么样的人生观，有什么样的人生观就有什么样的价值观。三是宇宙万物形成之数，三角形是万物的稳定结构。由三角的中心、重心、内心而推动道的运行，推动宇宙万物循环螺旋发展，回归本源。按照《道德经》讲：这个中心、内心、虚心在人的身体内，就叫作"心灵"。心灵能够与宇宙之主、宇宙之道、宇宙之源直接对话，获得源源不断、生生不息、无比强大的力量。当这个灵性一直长驻我们的心，不断被我们呵护、培育、茁壮成长，这三角形的稳定结构就不会被破坏，我们的身心就一直成为一体，我们的生命、生命的质量就得以延长和提高。

（二）三位一体："设计·文化·人生"三者的统一

从"道生一，一生二，二生三，三生万物"到"三生万物、万物归一"。只要领悟了设计、文化、人生的道理，脚踏实地不断地积累自己，才会有硕果累累和质的飞跃。只要我们拥有正确的世界观、人生观、价值观，让"三观"根植于心灵，必然能创造巨大的正能量和社会价值，让设计人生焕发出人性更大的光辉。

100+1

创意法门 / 设计道场
100+1=1001 条创意设计线索

目 录

导论 / 1

100+1 条设计法则 /1001 条创意线索 / 1
创意法门 / 创意转念间 / 2
初念浅 – 转念深 / 创意木马计 / 设计潜规则 / 3
Logo 设计方法 ABC / 4
主旨与风格 / 9

商业类 / 10

商业类 / 行业典型案例分析 / 10
实战案例：大商集团 / 12
实战案例：逸彩城 / 大商集团 HAPPY NEW YEAR 2004/ 富民超市 / 18
实战案例：钟表城广告 / 19
商业类案例精粹汇集 / 20

地产类 / 22

地产类 / 行业典型案例分析 / 22
实战案例：东北房屋 / 24
实战案例：华宇·凤凰城 / 26
实战案例：欧美亚集团 / 27
实战案例：新视界·铭城地产 / 28
地产项目九宫格 / 29
实战案例：泓林途地产 / 30
"亿峰地产"全案策划 / 31
地产类案例精粹汇集 / 36

教育类 / 38

教育类 / 行业典型案例分析 / 38
实战案例：辽宁师范大学品牌形象 / 40
"师鼎"：创意设计·品牌 ABC / 44
实战案例：辽宁师范大学 60 周年校庆标识 Internet+
　　　　　互联网＋大学生创新创业大赛 / 51
实战案例：二级学院标识设计 / 52
教育类案例精粹汇集 / 56

IT 科技类 / 58

IT 科技类 / 行业典型案例分析 / 58
实战案例：大连网 / 61
实战案例：中国软件和信息服务交易会 / 62
实战案例：圣科电子 / 66
IT 科技项目九宫格 / 67
实战案例：EDU 爱丁数码 / 68
实战案例：华信集团 / 69
实战案例：Ingt 英腾科技 / 嘉信通讯 /787 通讯 / 70
创意概念："数字华表" 2025 创新中心 / 71
IT 科技类案例精粹汇集 / 72

文化传媒类 / 94

文化传媒类 / 行业典型案例分析 / 94
实战案例：天禹传媒 / 97
实战案例：书画苑标识 / 98
文化传媒类标识设计九宫格 / 101
实战案例：EYES 影视制作行 / 华臣影业 / 102
实战案例：华中广告 / 亚美广告 / 未来广告 / 103
实战案例：达瑞文化交流 / 成大国际 / 成大留学 / 104
实战案例：DREAM/ 东方市场研究 / 105
实战案例：艺问标志 / 106
实战案例：爱 V+ 视觉空间 / 107
文化传媒类案例精粹汇集 / 108

酒店休闲类 / 74

酒店休闲类 / 行业典型案例分析 / 74
实战案例：大伙烤肉 / "六点半" 咖啡 / 76
实战案例：中山大酒店 / 红珊瑚酒店 / 77
实战案例：乐吧标识设计 / 78
酒店休闲类案例精粹汇集 / 80

团体机构类 / 110

团体机构类 / 行业典型案例分析 / 110
实战案例：城市品牌——Dalian 新领军城市 / 112
创意概念：IT 龙 / 113
实战案例：中加国际 / 114
实战案例：日本·AOTS 海外技术者研修协会会标 / 115
实战案例：大连软件行业协会 / 116
实战案例：PIPA 个人信息保护认证 / 117
实战案例：大连软件人才实训基地 / 118
团体机构类案例精粹汇集 / 120

快速消费品类 / 82

快速消费品类 / 行业典型案例分析 / 82
实战案例：金首脑系列产品 / 84
实战案例：海晏堂全案品牌策划 / 85
实战案例：SUTER 素の水 / 90
实战案例：九羊羊奶形象包装设计 / 91
快速消费品类案例精粹汇集 / 92

交通汽车类 / 122

交通汽车类 / 行业典型案例分析 / 122
实战案例：合邦汽车 / 124
实战案例：大连上通汽车 / 128
实战案例：普兰店客运 / 大连客运 / 129
交通汽车类案例精粹汇集 / 130

服饰珠宝类 / 148

服饰珠宝类 / 行业典型案例分析 / 148
实战案例：alan567 / 150
实战案例：DIAMOND 珠宝 / 151
实战案例：LLY's BY LILY（私人衣橱）/
　　　　　艾可曼 / 152
实战案例：UNCOMMON 服装 / 153
服饰珠宝类案例精粹汇集 / 154

装饰家居类 / 132

装饰家居类 / 行业典型案例分析 / 132
实战案例：实德·斯柏丽 / 134
实战案例：佳山艺坊 / 134
实战案例：创库装饰 / 135
实战案例：利达家居集成宅配 / 耘帆装饰 / 136
实战案例：百利达家居 / 137
全案策划：优尼柯雅美居情感化品牌体验式
　　　　　营销策略 / 138
实战案例：凯旋 – 光益地板 / 145
装饰家居类案例精粹汇集 / 146

工业商贸类 / 156

工业商贸类 / 行业典型案例分析 / 156
实战案例：兆烽国际贸易 / 158
实战案例：七星集团标识 / 东环工业 / 160
实战案例：天晟集团 / 161
工业商贸类标识设计九宫格 / 162
实战案例：鑫达制冷工业 / 得胜工业 /DEC 商品
　　　　　交易所 / 163
工业商贸类案例精粹汇集 / 164

2012 ~ 2016 全球 logo 设计潮流趋势 / 166

后记 / 172

导论

100+1 条设计法则

100+1=1001

讲述100+1个破解成功标志的创作奥秘，100+1个项目的激情写意以及它背后鲜为人知的设计历程，历数设计师在探索历程中的激烈思想斗争、最初构思以及图形、字体和颜色的试验过程。

100+1超大的容量、紧凑的内容、鲜活的设计信息，无一不为设计师们提供了设计所需的激情和创意，在当今充满竞争的设计市场，无疑是获得创作经验和心得的最好途径。

100件实战设计案例彻底揭秘，探寻根源，诉求始末。

100+1=1001+Idea：举一反三、一通百通的设计诀窍。

从自然界的影像及造型、字体排版设计到VI设计（表达企业理念和文化的视觉识别系统），完整解析设计关键的议题，设计应用范例一应尽揽。

检视作品及其创意、设计、诞生的过程及整体构想，并以此思考设计。以实战案例解读设计法则、解构每一种设计手法，一窥思考逻辑与设计心法。和许多现代设计教育的简化教法正好相反，相信实操和践行才是提高设计之道的有效根基和打通设计思考的任督二脉的不二法门。

1001 条创意线索

契合艺术与设计教育改革，致力于培养能够与设计产业无缝对接的人才，在结构上以教材的学术性、系统性为基础，综合教辅书的功能性与实用性，以及工具书信息量庞大的优势，对传统教材的编写体例与要求进行大幅度改革，将20%的传统教学内容、30%的最新教育理念与50%的经典案例解析与设计项目实训完美结合。

作者运用恰当的表现方法，是在方寸之地简洁、准确、高效地表现标志创新，传达深奥的企业理念所需要解决的核心课题。

在标志设计中常用的形式教学与设计实践中的作品范例，简明扼要地讲述了在标志设计中探索形式法则的应用，寻求在运用法则时所应当体现出的节奏与韵律、对比与均衡等；常用的表现方法有共用图形、图地反转、图形变异、图表重构等。

这些来自教学（内）和专业实作（外）的范例，均由实战项目及设计难题起始，并以如何寻得最佳解决方案的过程作结。回过头来探寻理解设计法则，从平面到空间、从理论到实践、从学校到工作室，全面解析应用范例，设计案思考、提案、沟通、执行全记录，把设计作为一门生意的专业实务。

创意法门 / 设计道场
100+1=1001 条创意设计线索

创意法门

打开设计制胜法门
变不可能为可能
"设计是一个变不可能为可能的过程。"

法门，佛教用语，指显示超越相对、差别之一切绝对、平等真理之教法。不二法门原为佛家语，意为直接入道，不可言传的法门。转指学习某种学问技术唯一无二之方法，比喻最好的或独一无二的方法。

创意转念间

多年实践的心得，综合视觉思维、设计活动的理论和方法，提出创意设计的三大法则，核心思想是：人们如何思考与行动及环境对他们产生的作用紧密相关；语言是其中一个重要工具，基于未来的语言可以改变环境对人们的作用和影响；理解和实践这些法则可以帮助我们产生深刻的转变，并能将其有效应用在设计、创意和生活工作的各个方面。

为什么这些法则有这么大的作用和效果？其潜在的机理是什么？

从脑科学和系统科学的角度可以这样理解，语言是思维的外化，每个人的思维（包括伴随的情感）本质上都可称做是一种内心的语言，它们经过长期不断的重复会逐渐固化，并最终成为在我们的经验中将要发生的事情——所称的"默认未来"。默认未来包括我们的期待、恐惧、希望和幻想，其本质上都基于我们过去的经历，这些经历和体验，形成了我们对现在和将来的相对固定的看法、观念和行动模式。令人惊奇的是，这种内心的声音、语言、信念和行动模式，往往没有被我们清楚地意识到和认真地思考过，反而形成了对未来产生巨大作用的潜在力量。通过语言的重新构建（"基于未来的语言"或生成性语言），人们可以创造新未来、构建愿景以及消除阻碍我们预见未来的障碍。这个过程实际上是改变了"人与环境相互作用"的方式，进而影响了未来发生的方式甚至结果。

1 改变不可能的情形
2 执行力的关键在哪里？
3 改写已经默认的未来
4 灵感写在纸上

问 计

100+1 条设计法则

初念浅 - 转念深

人们总习惯用自己的角度去看问题做事情，总是习惯自己心里觉得舒服去想问题做事情。当您能多了解一下对方的真实处境，体谅在那种处境下产生的合理思想，当您不过多注重自己的想法，不固守自己单方面的坚持，易地以处，或许您阴翳的心情就会如阳光般明朗灿烂。

第一个念头是对事件的情绪反应，通常较肤浅，也容易造成误会；但一转念，脑海里会为对方找寻可能的理由。

创意也是如此。

创意木马计

揭开创意过程的神秘面纱，提供创意方程式，协助读者找到自己潜在的创意天赋。

将概念视觉化，实践设计及表达，向每一位愿意寻求创意突破、寻找创意新途径的人提供思维方式与创意路径，搭建通路建设。

"创意门"：创意潜规则—发掘你的创意潜能。

设计潜规则

是相对于"元规则"、"明规则"而言。顾名思义，就是看不见的、明文没有规定的、约定俗成的、但是却又是广泛认同、实际起作用的、人们必须"遵循"的一种规则。创造"潜规则"这一概念的吴思先生说：所谓的"潜规则"，便是"隐藏在正式规则之下、却在实际上支配着中国社会运行的规矩"。

设计很主观化，很难有标准。但一些常见设计法则，还是能够让我们深入浅出，在设计过程中给予我们一些辅助。

100+1个实战案例也将归纳、总结、对应、诠释最佳设计的100法则，寻求更多的创意线索。

100 1

1001 条创意线索

设　谋

Logo 设计方法 ABC

A. 三分法则

品牌形象时代，处处都烙印着logo的品牌印记。当下，以汉字或以拉丁字母为元素的logo设计屡见不鲜，根据基本构成因素的视觉分类，按三分法则，可分为文字logo、图形logo、文字与图形复合构成的logo三种基本类型，究其语汇产生了不同的logo语义与设计风格。

一、纯文字的logo：象形表意、语义了然

文字logo有直接用汉字的美术字和书法形式，或者以汉语拼音或西文词组和字首缩写进行组合做的logo，都是纯文字logo设计的基本方法。

（一）汉字logo：书形字是象形表意文字的典范

现用汉字是从甲骨文、金文演变而来，以六书造字为法则，在形体上逐渐由图形变为笔画，象形变为象征，复杂变为简洁。单个汉字的信息量大，在意义的丰富性和明确性方面显然超过了表音的拉丁字母。比如，北京奥运会标志，将中国传统的印章和书法等艺术形式与运动特征结合起来，经过艺术手法夸张变形，巧妙地幻化成一个向前奔跑、舞动着迎接胜利的运动人形，同时又恰似现代"京"字的神韵，形成"中国印"，蕴含浓重的中国韵味。

（二）拉丁字母logo：通用文字直截了当是品牌视觉传播的利器

拉丁字母具有几何化的造型特征，作为相对通用的文字，拉丁字母在设计上表现出言简意赅、形态变化多样的优势。因此，用拉丁字母设计的logo在品牌的海洋中始终占据着主导的地位，不断地影响着logo设计的走向和发展趋势。拉丁字母logo强调简洁明了，用最少的笔墨传达最大的信息量；主张从内容及其意蕴出发，使logo与产品特点、组织性质相适应。一般采取字母组合的方式，包括字母缩写组合、全称字母组合、单一字母等形式，具有直观、理性和富有时代感等特性。

（三）纯简称的logo：现代纹章、国际像徽

纯简称标识法设计的logo常用表音符号，这个符号往往就是企业注册的名称或简称或首字母，具有独特的说明性和象征性，简洁明确，堪称字母logo首当其冲的现代纹章和国际像徽。为了加强标识性，设计者力求突出logo的精致和趣味性，对logo文字的字形、组合、装饰等进行处理，甚至采取文字变形的方式，来反映企业或商品的本质特征。

（四）连字logo：专属排他、约定俗成的联合字体

连字logo设计具有专属性和排他性。品牌简称或字首组合往往形成新的词组、新的名字和连字，如：Lenove、SONY等品牌的连字设计。连字logo其字符的长短3～5个字符为宜，长不宜超过5～8个字节，字与字之间的关系是固定的，连字设计可根据独特的字根造字造词，进而使连字logo品牌具有独有的含义和品牌个性。如IBM标志，I、B、M三个英文词首字母缩写组成品牌名称，形成条纹联合字体，既表音又给观者留下深刻的视觉印象和品牌印记。

二、纯图形的logo：符号图腾、一图顶万言

图形logo是通过几何图案或象形图案来表示的标志。图形logo又可分为三种，即具象图形logo、抽象图形logo与具象抽象相结合的具有新的意象图形logo。

（一）具象形式：源于生活、拟物象形

具象，基本忠实于客观物象的自然形态，经过提炼、概括和简化，进而突出与夸张其本质特征，创作出一种简洁醒目、能够准确传达其特定信息的视觉符号。具象logo图形具有易识别性的特点。

（二）抽象形式：符号凝炼、现代时尚

抽象，以完全抽象的几何图形、文字或符号来表现的形式，这种图形往往具有深邃的抽象含义、象征意味或神秘感、强烈的现代感和符号感。抽象logo图形具有时代符号特征和现代时尚意义。

（三）意象形式：形象多元、内涵丰富

意象，以某种物象的形态为基本意念，以装饰的、抽象的图形或文字符号来表现的形式，或用两种以上相对完整的、本身具有明确特征的形象组合而成较为复杂的、具有整体感的新形象，表现出新的意象。意象logo图形具有形象多元、内涵深刻、联想丰富的特点。

三、文字和图形结合的logo：双重语境、相辅相成

图文组合的logo集中了文字logo和图形logo的长处，双重语境，图文并茂，但过于中庸，少了纯粹和单纯的个性。

（一）文字和图形结合的logo：图文并茂、双重语汇

图文结合的logo利用了图形与文字的双重要素，运用极为简单抽象的符号与对象名字的组合。此类logo最大的特点就是既有文字又有图形，且图形和文字在logo中所占比重相近。例如，中国铁路的标志设计得十分巧妙，是以"工人"二字与火车头的形象有机结合而成，同时又是火车头与铁轨形态高度概括的表形符号，运用了双关与巧合的创意手法，表示工人阶级领导的人民铁路。图文结合型logo设计比较好发挥，两者互为补充说明，但容易落入平庸。

（二）简称与图像结合的logo：名"符"其实、完美集合

图形和文字相互结合是一种综合性的logo设计方法，集文字与图形的优势为一体来创作logo。这种类型的logo设计由于既使用了能作为企业、品牌等对象简称的文字语言，又掺入了图形语言，传达的信息更丰富，带来的识别性更强烈。这种图文结合的logo设计，更多的会以文字含义传达为主、图形特征传达为辅的手段，整体图文并茂，有效地强化了被表现对象的视觉形象特征。

logo的发展及其语汇体现视觉时尚潮流，源于人类文化现象及意识形态的转变，如今，logo已不仅仅是一种视觉符号、一个品牌形象，更是时尚的代言与潮流的风向标，影响着人们的观念和生活方式。在这样一个社会化媒体肆意的信息时代，品牌logo及App风格体现了人们共同共通的用户体验，只有根治用户体验之上的语境，蓄意创新，才能创作出类型清晰、语汇明了、独树一帜的logo设计。

B. 趋势分化

一、去化之争：去图形化＆去文字化各领风潮

（一）"去化"："去化"和"去……化"

在全球化、多元文化性的时代背景下，可能产生太多新词、新语的发展特点。什么都可以"去"，什么都可能"化"。比如，往往先有xx图形＆文字"化"风格，然后再"去"xx图形＆文字化。这样，"去……化"运用的这种变化，一方面是事物发展的动态过程和一个必然结果，另一方面也起到了趋势推助作用及引领效果。

（二）"纯化"："纯图形化"和"纯字体化"

"纯图形化"（PureGraphics）和"纯字体化"（Typeface），两者是对立面。我们从浩瀚的标识海洋里，可以找到那些在任何情况下只使用图形标识的品牌，以及那些素面朝天的以品牌名称入标的纯字体品牌。同时，大多数品牌在标识中同时包含以上两种形态。日本品牌在纯字体品牌标识方面最为突出，日本语境中有大量的多音节或多字母品牌名，纯字体也是明智选择。而在全球叱咤风云的美国品牌却在坚持用纯图形去征服世界，这也是两个完全不同的文化语境与商业环境下的写照。美国的

Apple、McDonalds、Nike以及星巴克都是图形化的代表；日本的Brother、Canon、Epson、NEC、Panasonic、TOTO等，都是字体品牌标识的典型。同时，诸如IBM、Philips、Fedex、Google等许多跨国品牌也将纯字体标识运用到极致；而日本包括Yonex、ItoYokado、HelloKitty、Mitsubishi等品牌也能以纯图形示人，甚至有时候我们很难准确地分辨出什么是字体什么是图形。无论纯文字化还是纯图形化，"纯化"才会使品牌让人过目不忘，深入人心，才会深深地渗透到世界性的流行中。

（三）"分化"："简化"、"转化"和"国际化"

除了纯图形型或纯文字型具有鲜明立场的logo风范外，logo设计还呈现以下趋势。

1. 图形的应用越来越少。企业标识的主要功能就是传递给受众信息，告诉受众"我是谁"，而图形的应用，却让传播多了一道障碍。因为"传播不在于你放进去什么，而在于看到的人从里面拿出来什么"，这个意义的图形，在受众那里，却可能是别的意思，所以，图形在标志logo中的应用，有越来越少的趋势。

2. 文字标识的图形化。读图时代，将文字图形化，更好地保持了企业形象的统一，也更好地传递了企业

的信息。另一方面又越来越多地使用图形化元素。

3. 标识主要由文字组成，文字多是中英文的搭配。标识的信息传播意义，文字是更好传递的工具；而英文的使用，VI设计让企业标识能够更好地体现国际化的特点。多元化与国际语境的融合让世界变得越来越大同。

二、大小之变：战略转变，大写变小写，尽吹亲和之风

（一）大写庄重，小写生动，大写变小写，尽吹亲和之风

在logo设计中使用"全小写"是近些年的一大潮流。这种设计手法和小写字母平易近人、灵活多变、易于阅读的外形有关。logo里的文字或整个由文字构成的logo标志的大小写形式，和文本中应该如何写这个品牌名无关。logo里的大小写主要为标志的视觉效果服务；而文本中的品牌名书写在保持品牌名称的特殊拼写形式（比如YouTube、iPodtouch）的同时，更注重符合人们的习惯（比如专有名词首字母大写）。

近年来，国际上掀起了用小写英文字母作为企业标志的潮流，世界知名的美国电报电话公司（at&t）、法国电信（francetelecom）、英国石油（bp）等巨无霸企业，中国的联想（lenovo）、国美（gome）都顺应了这种潮流，将企业标志中的公司名换成了小写字母。为什么这些全球著名的大企业不约而同地玩起了文字游戏呢？在英语文化中，大写字母通常代表着一种严肃和庄重的内涵，而小写字母则显得更为亲切和生动。品牌专家认为：企业标志由大写字母改为小写，给人的感觉是放下了原来的威严和架子，体现亲近感和平易近人的亲和力。

（二）设计体现战略，CI品牌形象向CS客户满意度战略的转变

在国际竞争日趋激烈的今天，再大的公司也要以客户为重，处处宣扬公司在人性化方面所作的努力。而作为品牌形象最重要的logo，自然也要力图向客户表达友好和亲切的态度。选择小写字母，看似细微变化，实则微妙地反映了品牌及企业在经营战略上的重要变化，也体现了CI品牌形象战略向CS客户满意度服务战略的转变。如：沃尔玛Walmart，小写字母加图形，从大写变小写、从庄重到亲和，设计策略体现品牌战略及服务理念的转变。

三、有无之识：从"大标"到"无印"呈现存在与虚无

（一）大标，时尚观念品牌化

流行是轮回的，时尚元素体现时代特征。何时许，世界又流行大logo徽标，logo标新立异，大到震撼。比如汽车标志，分立标和卧标，卧标可以换成大标，变成前杠一体的平面时尚大标，时尚元素体现自身的品牌概念，叙述各自的品牌故事

和卓越品质。大标，显而易见，彰显自身品牌特色成为时尚品牌。

（二）无印，质朴理念去logo化

有"大"就有"小"，有"有"就有"无"。"无印良品"的哲学理念是质朴，以无印成为品牌的理念，无印良品去掉logo的印记，无形胜有形，起到"此时无声胜有声"的效果，使品牌更关注体现产品的本身。无论"有"还是"无"，现象学涉及存在问题，所以"有"与"无"也必将走向事情的本身。"无印"与"大标"呈现"存在与虚无"，其各自的风格也共同存在。

四、观念多元、趋势分化、各得其法、殊途同归

互联时代，信息同步、世界大同。设计无处不在，各种风格、趋势的过度拥挤、国际化使品牌形象趋同，logo形象表现单一，过于注重标志的行业属性，过分强调标志的概念和意义。设计愈来愈工匠化，大家想不出真正有创意、不为设计而设计的创意。在设计界，产品差异性导致设计的竞争愈来愈激烈，消费者对设计的要求愈来愈挑剔，我们也许已经来到太阳底下，再也没有什么新鲜事的临界点，一再重复旧点子的想法深深地困扰着当代的设计师们。如何创造风格迥异、各具特色的logo形象及品牌精神呢？当今logo设计的发展趋向，除具有人性化的亲和力外，又具有多维形态、多维空间的特点，向动态延伸及传达的媒体互动性发展，彰显信息化的科技特征，无论是去图形化还是去文字化，也无论拟物还是扁平、亲和还是庄重、大标还是无印。新世界、新时代，logo设计风格呈现观念多元、趋势分化的趋向，但各得其法、殊途同归。

C. 万法归宗

一、多元之道：拟物扁平，多元互动

（一）溯美学与轻科技，从拟物到扁平化，扁平是方法也是风格

现代生活节奏加快、人们生活方式日新月异，如今的优秀设计不仅要具备产品使用的功能性，更要符合未来人群的生活方式和潜在审美需求，"溯美学"、"轻科技"的提出正是由"文化"而引起的美学潮流，不再一味地强调模仿西方某一端，而是更深层次地融合——消弭界限，但又有各自独特的表现，对科技的印象更为平民、便民、亲民，信息图形化将会真正应用到设计上。

拟物化退散，扁平风来袭。米开朗基罗在被问到他是如何塑造大卫雕像时候说"很简单，你就削掉那些看起来不像大卫的石头就好了。"这句话很好地阐述了扁平化的设计理念（FlatDesign）。"扁平化设计"，就是放弃一切装饰效果，诸如阴影、透视、纹理、渐变等一切不必要的修饰元素。Logo设计也同样尽染扁平化潮流，所有元素的边界都干净利落，没有任何羽化、渐变或者阴影。

（二）风格表现本质，形式表现内容，logo设计无论方法还是类型，均呈现多元素形态、动态化交互设计趋势

当代标志设计进入了全新的信息化时代，其在视觉语言、表现形式、功能、设计理念等方面上都有了全新的突破与创新，形成了较以往完全不同的时代特征——多元化。

1. 造型多元化。进入数字信息时代，多元化首先体现在标志的造型上。纵观标志的演变，其在造型上经历了由繁复到简洁、由具象到抽象，最后再到多种造型形态并存的多元化发展的过程。早期标志造型大多趋向于繁复、具象，而后随着人们生活节奏不断加快，审美趣味更趋向于抽象、简洁、易记的标志，在现代主义所倡导"简单就是最好的"设计理念影响下标志趋于简洁。然而，标志演变至今人们不再一味地追求抽象简洁的审美趣味，多元化的造型才能满足大众的需求。造型设计而后开始不断简化，并形成了由两、三个字母

组合而成的雏形，我们现在看到的标志则是在简化后的基础上运用构成的设计手法做了复杂化的处理，使其造型更为丰富。

2. 表现手法多元化。在早期的标志设计中，由于受到制作工艺、印刷技术等条件的束缚，多数标志的表现形式只能停留在二维平面的维度里且色彩单一。随着时代的发展，数字技术、印刷技术得到全面进步，计算机开始运用到标志设计中来，标志设计进入了全新的时代，当然也体现在功能多元化、个性多元化等诸多方面。

二、精简之道：简单、简单，再简单

（一）简·约：大兴简约主义之风

把简单的事情考虑得很复杂，可以发现新领域；把复杂的现象看得很简单，可以发现新定律。——牛顿

无论是"Apple风"，还是"nike范"，亦或图文并茂，元素越来越单纯，构成越来越精准，形式越来越简单，尽现精炼、简约之风。很显然，越是简单的东西，其传播力和影响力越强。以重塑的品牌为例，如Walmart、Starbucks、twitter以及最近的Microsoft，简化视觉语言，强调图形的力量，回到本原意义的logo，从而在各种质地之上留下烙印，永不磨灭。

（二）精·简：精炼、精约，再精简

无论纯图形还是纯字体，都得实现"精简"的终极目标，通过最必要、最动人的图形元素，更具亲和力的小写字母等时尚流行及经典元素作为品牌logo标识，并希望这些简单的图形元素去打动消费者，延续品牌文化，从而在世界品牌之林永葆独特魅力和独有位置。

精简，有三种意思：留下必要的，去掉不需要的；精心挑选；精练，言简意赅。简约的作品简洁洗练，运用精简的法则识别人们的需求，抓住人们的注意力，实现突破性创新，缔造与众不同的用户体验，把握最关键的机会，在工作和商业领域获得独树一帜的成功。在进行设计的时候，真正有效的办法，其实大都经过精心设计，经过删减、留白，好让人们从心底自动补上那"失落的一部分"，诱惑力也就由此产生了。

（三）大道至精、大道至简，简约不简单

在这个信息过量、诱惑过多的时代，的确有必要学会精简，设计必须强化精简意识。简短精炼，化繁为简，把复杂的问题简单化，把简单的事情流程化。现在的这个时代，确实需要以"精简"来制胜，像微博140个字，大家总觉得不够用，可是谁又有时间和心情看你长篇大论呢？学学怎么精简，怎么创意，怎么让人过目不忘，出奇制胜。

三、创新之道：从名副其实到标新立异

（一）名副其实：从经典到历久弥新

在经典之后，如今设计师能够吸取前辈更多经验的同时，也会背负一定的压力，如何突破经典设计，为新的品牌创作出新的风格，来满足当下国际化视野人们新的审美需要与市场需求，这些问题都很值得设计师来思考和突破。

（二）标新立异：从创新到与时俱进

在新的时代背景下，与时俱进与世界同步，在经典的基础上寻求新的创作思路和技术超越，才能创作出名"符"其实、历久弥新、标新立异的logo。

四、万法归宗：精简logo创新设计的终极目标

在这样一个信息爆炸的大数据时代，掌握真正取舍之道，把最有意义的留下，也就是精简，运用精简的法则识别人们的需求，抓住人们的注意力，实现突破性创新，缔造与众不同的用户体验与审美感受，创造出独特的品牌形象和logo设计。

主旨与风格

□ **客户＋市场＋设计，三位一体**

追溯设计三位一体的创作过程，探讨设计是如何满足客户的要求、如何适合市场的需求、如何体现设计的价值。

□ **原创意＋源设计＋元文化**

原、源、元，设计三元论

原创意、源设计、元文化，从创意概念的原创精神、图形符号的固本溯源，到品牌文化的多元整合。

□ **感知＋过程＋实践**

从感知到认知——通感，艺术审美中的桥梁。

□ **实验性设计、实战性剖析**

对实验性设计、符号寓意、字体性格，网格运用的众多技术性内容进行揭示。

让实战与理论同速：8、5、3、2、1、0→费波那奇数列

□ **设计心得、创意启迪**

增强适用性与实用性，提高洞察力与审美力，增加感染力与说服力，选择更佳设计，提高实战能力。

100＋1种从事实战设计与理论教学完美结合的方法。

□ **创造性思维、关联性思考**

实务经验＋实战案例

采取"关键原则"→"基本原理说明"→"案例解析"的流程来叙述，结构明确、清楚易懂、深入浅出、图解抽象的设计原理及关键的设计法则。

Art & Design

COMMERCE

商业类 / 行业典型案例分析

 "十二章纹"之"日"纹

A- 品牌说：商标·品牌·名牌

❶

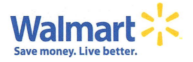

■ Walmart 沃尔玛 新 logo

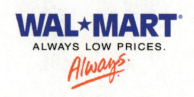

■ Walmart 沃尔玛 原 logo

❷
■ 属性：是所有物质共有的性质。
行业属性
识别属性
品牌属性
商业属性：Walmart 沃尔玛新标识原"Wal"和"mart"中间的蓝色五角星与新 logo 后面的橙色火花，又恰是超市舵轮式周而复始的运转流通，都是商业符号元素，体现了商业属性及独特的识别属性和品牌属性。

■ 特性：是区别于其他物质特有的性质。
个性
共性
特性
Walmart 沃尔玛新标识采用更加柔和的英文字体，去掉了"Wal"和"mart"中间原有的蓝色五角星，同时在 Walmart 后面增加了一个橙色火花。这个火花不仅代表灵感与智慧，更代表了沃尔玛是顾客省钱的智慧之选。

■ 风格：整体上呈现的有代表性的面貌。
扁平
多元
个性
Walmart 沃尔玛标识大写字母变小写字母，从大写字母的高高在上变得更具亲和力，体现了企业从 CI 品牌形象到 CS 客户满意度服务战略的转变，logo 设计拉近了商家与消费者之间的距离，体现了体验经济时代的品牌价值观。

❸
A 品牌说：商标·品牌·名牌
■ 商标：
　　商标 Trademark 是商品的生产者、经营者，在其生产、制造、加工、拣选或者经销的商品上，或者服务的提供者在其提供的服务上采用的，用于区别商品或服务来源的，由文字、图形、字母、数字、三维标志和颜色组合，具有显著特征的标志，是现代经济的产物，具有反映企业实态的行业、识别及品牌属性。

A 品牌说：商标·品牌·名牌
■ 品牌：
　　品牌 Brand 意思是"烙印"，是具有经济价值的无形资产，用抽象化的、特有的、能识别的心智概念来表现其差异性。通过对理念、行为、视觉、听觉四方面进行标准化、规则化，使之具备特有性、价值性、长期性、认知性的一种识别系统总称。这套系统我们也称之为 CIS（Corporate Identity System）体系。

A 品牌说：商标·品牌·名牌
■ 名牌：
　　商标是品牌的一个组成部分，它只是品牌的标志和名称，便于消费者记忆识别。品牌不仅仅是一个标志和名称，更蕴含着生动的精神文化层面的内容。品牌体现着人的价值观、身份和情怀。名牌是营销术语，是市场经济的产物，是"Established Brand"，是"已建立的品牌"或"成熟品牌"。

创意法门 / 设计道场

创意 100+1，创意 1001

100+1 条设计法则，1001 条创意线索

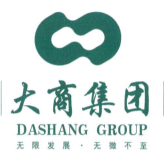

创意哲学 + 设计故事
100+1=1001

100 + 1 种设计思维与创意概念；
100 + 1 种设计理念与品牌形象；
100 + 1 种设计方法与创意路径；
100 + 1 个蕴含丰富信息和情感的标志创意；
100 + 1 个实战案例；
100 + 1 个企业品牌；
100 + 1 个设计策略；
100 + 1 次学术讨论；
100 + 1 次创作心得；
100 − 1 = 0；
100 次失败 + 1 次成功；
1001 夜讲不完的设计故事；
……

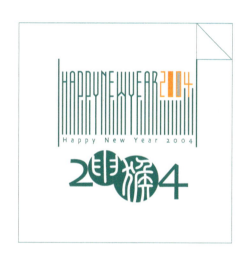

木马计·潜规则

问计
设谋

商业类

防患于未然的超前服务

基础理论 + 专门知识
20%
教育观念 + 实训践行
30%
经典案例 + 实战心得
50%

实战案例：大商集团

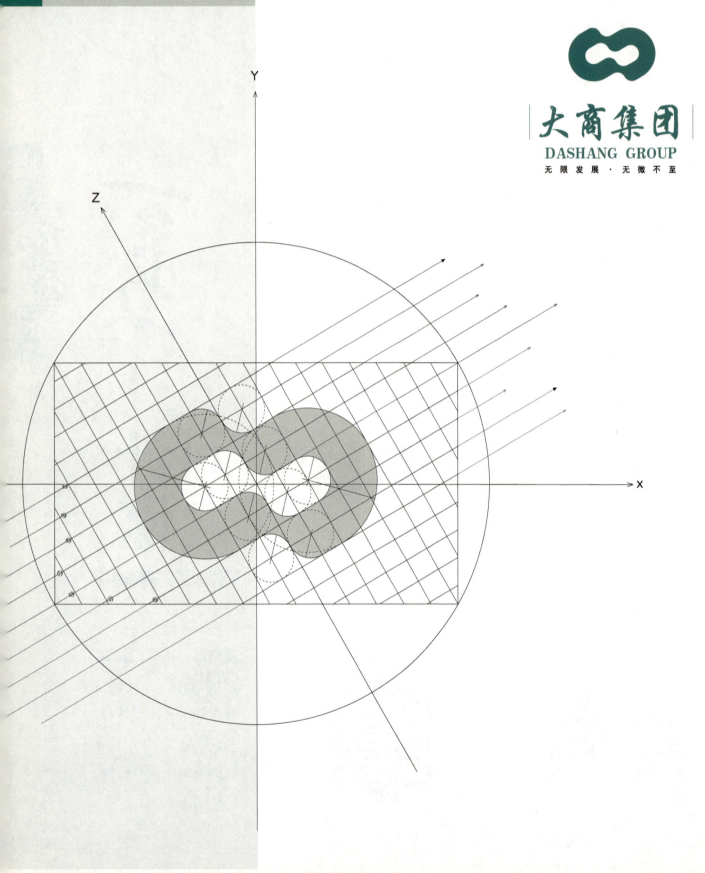

"经营上无限发展·服务上无微不至"的企业理念与追求
及其"无限'大'商"的创意概念阐述

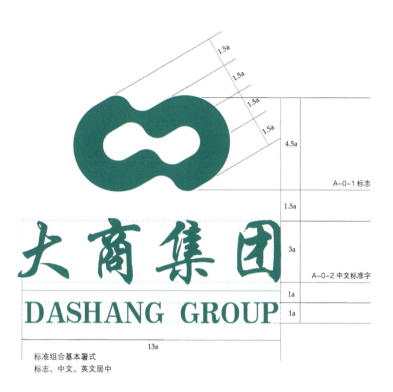

A-0-1 标志

A-0-2 中文标准字

标准组合基本署式
标志、中文、英文居中

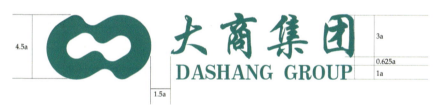

标准组合基本署式
标志、中文、英文横排

A-0-4 标准色

大商集团标识设计以"大商"拼音缩写"D""S"为基本设计要素组合构成标志图案，获得了"大商"（DS）的说明性和独特的识别性，同时图形亦是商业的吉利数字"8"，且本图形又是数理上的无限大"∞"符号，这也是设计的原点所在，无限发展壮大的事业也是经营者的至上理念——"无限大商，无限发展"。企业标识形象设计虽然是视觉图形设计，但透过简单的图形要充分体现企业的形象，反映企业的理念、创业精神、价值观、使命感以及企业的发展方向和目标。

随着时代的发展，各行业间行业区分越来越小，竞争却越来越烈，作为向多元化、国际化发展的大商集团来说，无论是以商业企业，还是任何一个行业的特征作为企业形象的定位，都无法充分表现出新时代大商的形象，尤其现代社会国际交往日益频繁，这就要求大商的形象定位除具有广泛的延展性外，还应具有国际性和中性化的特征，以便适应与各行业、各国家的交往，适应不同社会环境、文化修养的人的喜好，避免因此而带来的消极作用。也只有"无限大"（∞）这一特定的概念，才更适合具有大家风范"大商家"的形象定位、价值取向和发展方向。

"无限'大'商"使大商名称与无限发展壮大的企业理念融为一体。透过具有较强视觉冲击力的视觉形象，反映出企业的精神和理念，通过全方位的企业理念的文化整合，获得"形"（标识视觉上的无限大的∞符号）、"神"（无限大的企业理念）兼备的企业形象，只有这样的企业形象才具有生命力，也只有这样的企业才能无限地发展壮大……

100+1

创意法门 / 设计道场
100+1=1001 条创意设计线索

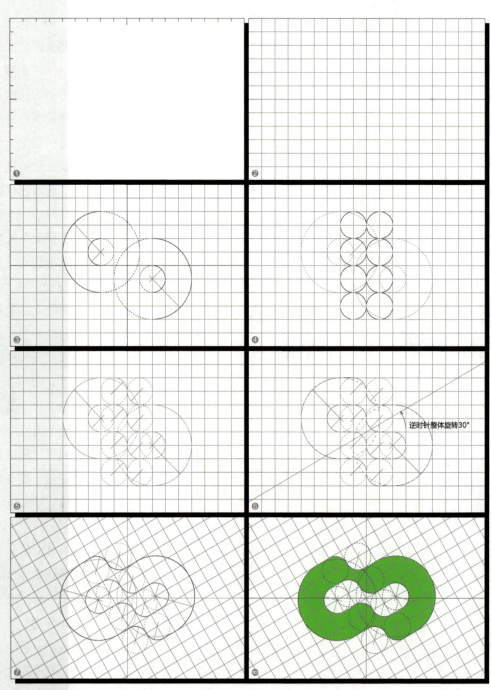

□ 大商集团标志 标准作图方法 ——"七步图"法之一（准几何法）

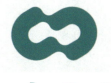

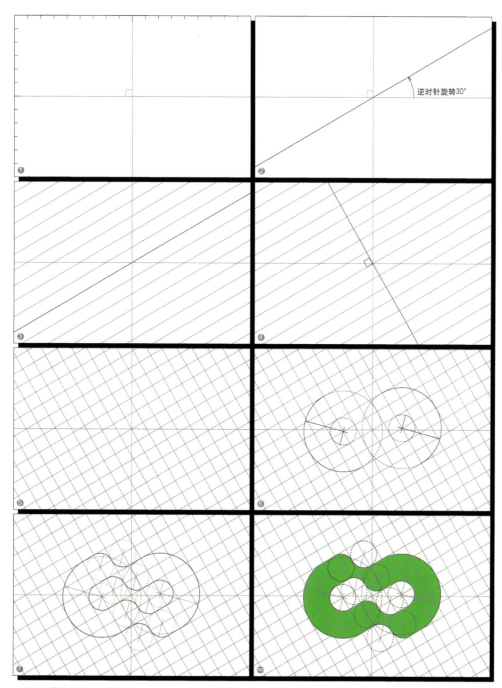

□ 大商集团标志 标准作图方法 —— "七步图" 法之二（准几何法）

设计构思及创意说明

■ "神秘图形"产生的前奏

两条平行的粗直线（与水平线成30°锐角倾斜走向且等宽等距）被通过垂直原点的垂直线分割成两组平行线。

■ 神秘的"消极之线"

将两组被分割的平行线错位对接（间距等于平行线宽度），平行线因错开故有断层之感，因此而效果倍增，沿着错开之处，可以明显地感到一条"连续"的直线产生。这种直线没有画出，却让人能明显感知，我们把这种并不真实存在的线称之为神秘的"消极之线"

■ 三次元幻像的产生

将错位平行线的交错面用圆弧的形式将其连接，乃是异想天开的方法，产生奇妙的感觉，使人联想到水波流动，一浪高过一浪。舒畅、优雅的线条，既有丰富的感性，同时也仿佛有一种充满起伏的三次元空间感产生，这是一种使实际并非立体的东西显出立体感的幻象，然而正是这种幻象使形态充满魅力，在视觉与心理上产生了极大的造型效果。平坦的二次元平面，经过设计，加入少许隆起的感觉，更发挥出巨大的效果，洋溢着美丽的动感。

■ 对称式的三种方法是图形设计的基础构架

· 回转　图形以"D"字为基本形，经过180°"回转"，保持原状，改变了方向和位置，十分明确而井然有序。

· 镜照　基本形以"镜照"的形式进行变化，产生左右对称的情形。基于此，人类长久以来对这种构造常怀着严肃的神秘感情，并将之视为形的秩序根源。在进行心理测验时，这种"镜照"可以引发不可思议的感情，并容易扩展种种的空想或联想的范围。标志形象也是整个企业面貌的一种"镜照"反映，表现出企业以镜（形象）为鉴的精神。

· 平行移动　如果以平行线错位排列的话，则该图形进行了一次平行错位移动，这种"并进"形式产生了一种统一的、积极向上的感觉，尤其该图形是向右30°倾斜，更具此特色。

· 平面设计采取了"回转＋镜照＋平行移动"三种混合的操作方法。

■ "变调"的运用

平行线打破了其平行发展的趋势，以错位形式加入"变调"的要素以期变化，在构造中只进行了少许变调，由于整体对称及其发展趋势仍被保存，故这种变调实际上反而加强了其发展势头，使原本由于"镜照"对称的缘故画面略显拘束生硬之感；以及因"平行回转移动"的井然有序导致单调平凡之感，显得生动活泼，以求达到变化统一的最佳境界。

■ 由体系的破坏、恢复而产生立体感的表现

平行线在"消极之线"处变成曲线后又恢复平行线，这一变化伴着优美的

感情，而产生凹凸之感，并产生了三次元的幻象，这条神秘不着痕迹的"消极之线"，游离整个图形之外，然其又让人觉得那种变化连贯，非常自然。

■ 倾斜的效果与"变调"造成的动势

垂直线与水平线由于在感觉上对地心引力采取安定的配置，所以感觉不出动态。反之，斜线在感觉上是受到地心引力的吸引而倾斜，甚至濒于倾倒，这种意象诱导了动感。30°角右倾发展的图形，被"消极之线"分割并错位又恢复30°倾斜，这种"变调"使井然有序的形态受到破坏，在破坏中可以感觉到动态。利用这种手法的目的，在于用极少的变动来造成或加强造型上动态感的巨大效果。动势的发展也是企业活力之所在。

■ 错视的神奇效果

· 线对不起来的错视

在平行直线上，与它成锐角的直线相交时，直线立刻受到影响，这时直线好像发生断层般地错开，给人的感觉是两段直线对不起来，彼此都不位于对方的延长线上，这是由于其他形态及空间的介入，造成线对不起来的错视，尤其是锐角交叉的线有时看起来像分离开来（平面图形所相交的并不存在的"消极之线"）。

所谓"错觉"，是人们根据眼睛对外界的观察来判定形状，但是在很多情况下，眼睛的观察与实际情形并非完全一致，外界物象通过眼睛接收并转移至大脑时，往往使实际的形态走了样，这就是视觉的错视现象。错视的情形产生，说明以眼睛来判断物象的自然物理因素是不可靠的，形与形的关系，人的知识，看的习惯和知觉的生理作用，都是引起某种程度错视的原因，然而就图形设计的手段来说，利用人的错视而表现不同于客观形态的图形，是饶有兴趣的表现形式。错视在貌似合理的结构中表现出有别于现实规律的不同于客观原形的形态，而且这种形态产生于知觉被图形引导的歧义解释中，但人们在惶惑中反复探究中而恍然大悟时，实际上是进行了一场被欺骗的乐趣体验，这种识别和判断的复杂性可以使图形的观看过程变得妙趣横生。错视的图形也具有较强的视觉冲击力。

· 反转、远近、前后错视的利用

由于观者观察方法的不同，局部形态时而显得前进，时而显得后退的现象，形成远近错视。"双重意象"的反转性视象，在此体现的是如果视点集中在右侧，右侧前凸，左侧后退；反之左侧前进，右侧后退。这种反转性错视原理的应用，使图形更具魅力，更容易引起视觉冲击力，加强观者的强烈印象。同时，视觉上的不可捉摸之感满足了人们视觉、心理上的好奇。实际上此错视的产生均源于那条不存在的"消极之线"，这也是揭开这种"欺眼线"神秘图形的关键。也正是这条"消极之线"影响了整个视觉以及使整个图形发生了变化。

■ 加强动态的三种方法

· 回转的意象产生动态

封闭的图形，沿着一定的发展轨道进行了回转，在"消极之线"处产生了晃动，这种晃动亦表现了动势。

· 波状形态引起的联想

推波助澜的大海，潺潺而流动的河流，水流的动态，使我们百看不厌，令人神往。我们基于平日的经验，而在波状的形态中感觉到动势。本图形的设计正是利用这种习惯创造出富于动态的形态，如全面地展开来可以创造出令人炫目的感觉，令人炫目的画面仿佛晃动起来，这种情况的动态产生是由于使人体验到实际在动的感觉或极为生动的"动态"经验，所以容易令人感动。

· 以韵律的表现来表达动态感觉

韵律的本质乃反复，在同一要素反复出现时，正如心脏的鼓动一般会形成运动的感觉，使画面充满生机，产生一种秩序感，秩序感及动势之中萌生了生命感，反过来说，过度整齐僵硬的东西如果重组为韵律化的结构时，它的组织更趋于有机化，同时亦带生命感。

100+1

创意法门 / 设计道场
100+1=1001 条创意设计线索

实战案例：逸彩城

标志灵感

- 惊叹、冲击力

- 快乐与亲和
 融洽与满足

- 新消费时代的
 全生活

- 逸彩城
 ——有快乐，有生活！

实战案例：大商集团
HAPPY NEW YEAR 2004

创意概念："字母条码"
　　　　　商业语汇　吉祥新年
设计形式：HAPPY NEW YEAR 2004
　　　　　字体结构笔画延伸条纹排线

吉祥 HAPPY NEW YEAR2004 / 标志
- 2005《中国之星》设计艺术大奖 / 优秀设计奖

实战案例：富民超市

创意概念：大红"富民"招牌
　　　　　大红福字——"宝盖"家字门下
　　　　　"一口田民"天下粮仓吉庆富足
设计形式：合体字

富民超市 / 标志

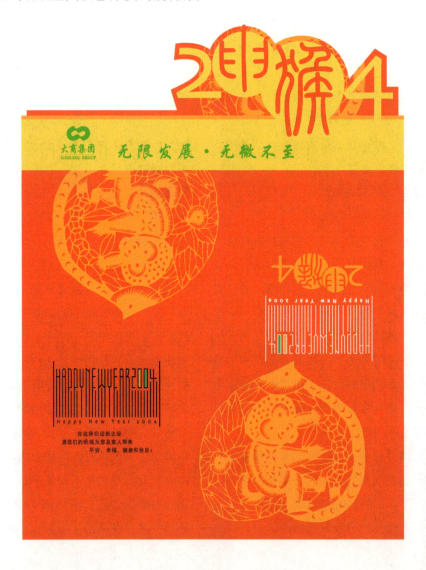

实战案例： 钟表城广告

创意概念：中国长城中国队
　　　　　世界名表世界杯
设计表现："月"之意念；"圆"之意愿；
　　　　　"表"之构成；"城"之形状。

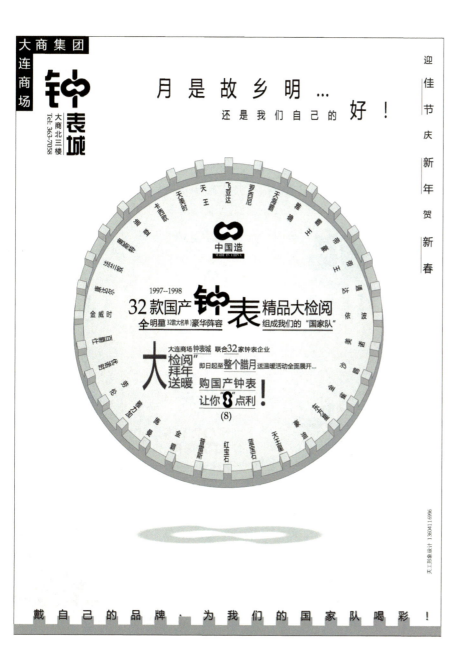

大商钟照部·Brand 名表城

大商钟照部·Brand 照材大世界

大商钟照部·Brand －数码特区01标志

大商钟照部·Brand 数码特区

正点维修中心

大商钟照部·Brand 正点维修中心

白金时代

大商钟照部·Brand 白金时代

商业类 | 19

商业类案例精粹汇集

	A	B	C	D	E
1					
2					
3					
4					
5					

F	G	H	I	J
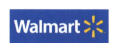				

REAL ESTATE
地产类 / 行业典型案例分析

 "十二章纹"之"月"纹

B-CI 说：视觉·行为·精神

■ YiFeng-Modern City logo

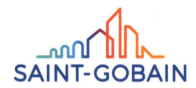

■ Saint-Gobain logo

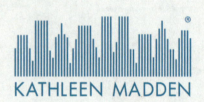

■ Kathleen Madden logo

①

② ■ **属性**：是所有物质共有的性质。
行业属性
识别属性
品牌属性
建筑属性：Kathleen Madden、Saint Gobain、YiFeng-Modern City 标识都是以建筑符号元素及天际线的轮廓，勾勒出地产建筑行业属性、字母名称的识别属性及具有丰富内涵的品牌属性。

■ **特性**：是区别于其他物质特有的性质。
个性
共性
特性
Kathleen Madden、Saint Gobain 标识像地平线耸立的高楼大厦及错落的天际线；YiFeng 标识像现代都市的万家灯火，"YiFeng"灯光点亮品牌的号召力，独具个性，彰显主题。行业共性与品牌个性共同构成了品牌的特性。

■ **风格**：整体上呈现的有代表性的面貌。
扁平
多元
个性
Kathleen Madden 标识是竖排线形式；
Saint-Gobain logo 是一笔单线形式；
YiFeng-Modern City 标识以像素点形式构成；
点、线构成元素，构成形式单纯、别具个性的 logo 风格。

③ **B CI 说：视觉·行为·精神**
■ **视觉：VI 是"脸"（看法）**
VI 全称 Visual Identity，即视觉识别系统。是将 CI 的非可视内容转化为静态的视觉识别符号。通过 VI 设计，对内可以征得员工的认同感、归属感，加强企业凝聚力，对外可以树立企业的整体形象，资源整合，有控制地将企业的信息传达给受众，通过视觉符码，不断地强化受众的意识，从而获得认同。

B CI 说：视觉·行为·精神
■ **行为：BI 是"手"（做法）**
BI 全称 Behavior Identity，是企业理念识别系统的外化和表现。行为识别是一种动态的识别形式，它通过各种行为或活动将企业理念观测、执行、实施。BI 是企业理念得到贯彻执行的重要体现领域，各种行为只有在企业理念的指导下规范、统一，并有特色，才能被公众识别认知、接受认可。

B CI 说：视觉·行为·精神
■ **精神：MI 是"心"（想法）**
MI 全称 Mind Identity，是企业经营的观念，也称之为指导思想，属于思想、意识的范畴。通过企业理念引发、调动全体员工的责任心，并以此来约束规范全体员工的行为。从 CIS 战略来理解识别包括两层含义：一是统一性；二是独立性，CI 包含 VI 视觉识别、BI 行为识别和 MI 理念识别三个方面。

创意法门 / 设计道场

设计 100+1，创意 1001

100+1 条设计法则，1001 条创意线索

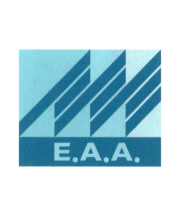

创意哲学 + 设计故事
100+1=1001

100 + 1 种设计思维与创意概念；
100 + 1 种设计理念与品牌形象；
100 + 1 种设计方法与创意路径；
100 + 1 个蕴含丰富信息和情感的标志创意；
100 + 1 个实战案例；
100 + 1 个企业品牌；
100 + 1 个设计策略；
100 + 1 次学术讨论；
100 + 1 次创作心得；
100 − 1 = 0；
100 次失败 + 1 次成功；
1001 夜讲不完的设计故事；
……

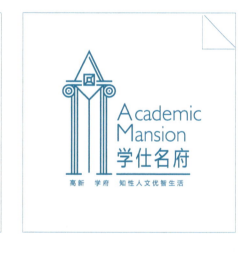

木马计·潜规则

问计
设谋

地产类

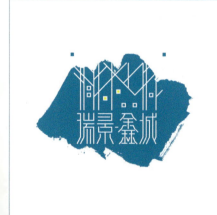

基础理论 + 专门知识
20%
教育观念 + 实训践行
30%
经典案例 + 实战心得
50%

实战案例： 东北房屋

**天地乾坤，乾为天；
天行健，健之四方**

"东"为首。天行健，君子自强不息，乃东北房屋开发公司行为之准则。"东"乃四方之首，"东北"是天地之轮回，寓意着企业的发展有如天地一般，博大而精深，追求的是一种超脱、成功的境界。

（1）标识设计的核心是一轮蓬勃升起的太阳，"紫气东来""天地关爱"，昭示了企业奋发图强、励精图治的经营理念。

（2）四栋别致楼体的设计，同文字说明交映生辉，完整地体现出企业经营的主体与性质。以东为起点，以北为回归，寓示着东北房屋在地产专业领域求得无限发展的信心，容纳四方、品行天下，是企业文化的真实写照。

（3）天圆地方，彰显了企业经营领域的至深内涵：

a. 冉冉升起的朝阳，充满活力，再现企业积极向上、良性发展的现状。

b. 勇于进取，追求卓越是"东北房屋"始终追求的经营宗旨与理念。

c. 标识图形并非一个完整的圆，"满招损，谦受益"，时刻在提醒着东北房屋的每一位员工，成绩就是过去，我们只有不断地发展，不断地提高，才能将"朝阳"变成"骄阳"。

"境界无止境，追求无极限"是企业永续发展之根本。

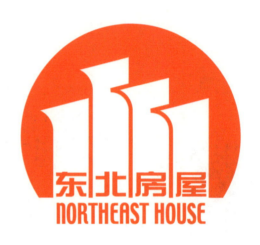

● 阴稿

企业标识标准作图·准几何制图法 & 比例标示法 & 网格放大法

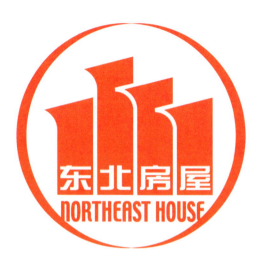

❷ 阳稿

0 1 2 3 4 5 6 7 8 9 0 1 2 3 4 5 6 7 8 9 0 1 2 3 4 5 6 7 8 9 0 1

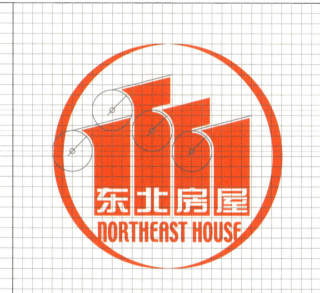

| 东北房屋标志图形14a |
| 东北房屋中文3a |
| NORTHEAST HOUSE--英文2a |

h:10a, r:10.5a, 半径: 2 a
h:14a, r:12.5a, 半径: 2 a
h:18a, r:14.5a, 半径: 2 a
h:6a, r:14.5a, 半径: 2 a

实战案例：华宇·凤凰城

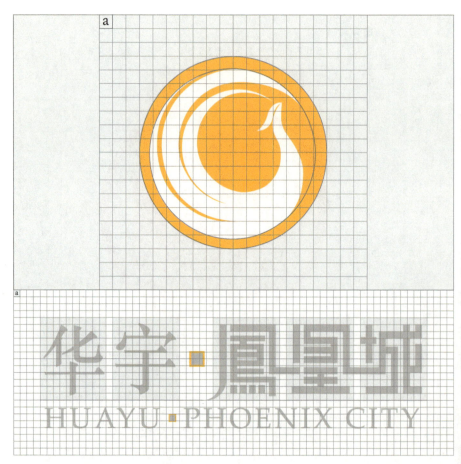

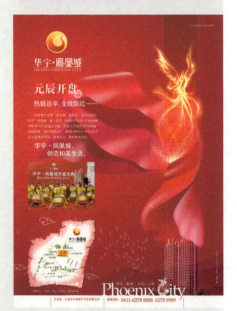

□ 华宇·凤凰城 开盘广告

华宇·凤凰城 logo 标准字体－标准制图

实战案例：欧美亚集团

欧美亚集团
E.A.A (Europe America Asia)

"与国际接轨，与世界同步"
——标识印证理念
——标志图形由"E""A""A"基本造型元素，"向上、向前"的律动骨格，蓝色系三种明度渐变构成完整的标识形象，象征着欧洲、美洲、亚洲所代表的全球化跨国企业形象，印证了欧美亚集团"与国际接轨，与世界同步"的核心理念。

"欧美亚集团，国际大公司"
——形象彰显品牌
——"E""A""A"三重波峰，展现了欧美亚在建筑、地产、开发、贸易、高科技、文化等领域所取得的丰硕成果。

"国际视野·服务全球"
——"E.A.A"－欧美亚的代名词
——欧美亚集团从中国出发，走向欧美亚，走向全世界！

"凝粹中华之神韵，荟萃世界之精华"
——"E.A.A"－欧美亚的代名词
——是欧美亚集团"建中华精品，筑国际名城"的精神写照。

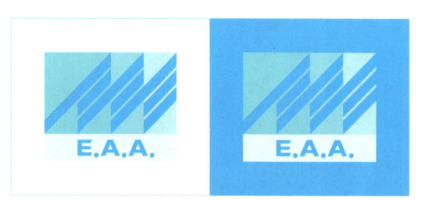

□ 欧美亚集团标识·标志图形、标准中文、标准组合模式

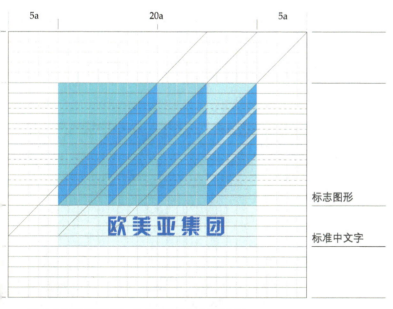

□ 企业标识标准制图·比例标示法 & 方格标示法

□欧美亚集团/标志
- 2008《中国之星》设计艺术大奖/最佳设计奖

100+1

创意法门 / 设计道场
100+1=1001条创意设计线索

实战案例： 新视界 · 铭城地产

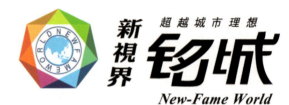

《创意 · 五行》

新		《钻石 · 面》：
		钻石之乡—七彩晶体 · 新生活
视界（谐音世界）		《轴承 · 环》：
铭城		轴承之都—产业配套 · 新工业
New		《时间 · 轮》：
Fame-World		NEWFAMEWORLD · 新日晷
		《转运 · 球》：
New Fame-World		上风上水—时来运转 · 新运程
新的、美好视野的		《地球 · 村》：
著名的、世界（暗寓铭城）		新城运动—生态宜居 · 新轴心
		《视界 · 眼》：
		世界铭城—城市理想 · 新视界

钻石 · 品质方向

（元素：钻石 · 轴承 · 地球 · 眼睛 · 时间 · 英文）面体

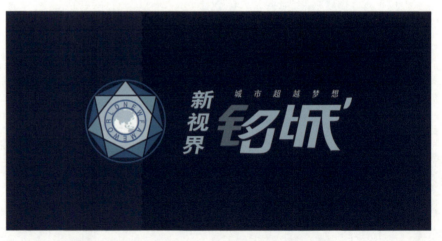

□ 新视界 · 铭城 形象标板

地产项目九宫格

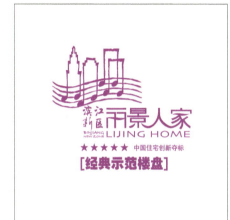

□ 瑞景·鑫城 / 标志
- 入选《中国设计年鉴》2005-2007 第六卷

□ 宏都·峰景 / 标志
- 2008《中国之星》设计艺术大奖 / 优秀设计奖

□ 都仕·名筑 / 标志
- 2008《中国之星》设计艺术大奖 / 优秀设计奖

实战案例：泓林途地产

概念：城楼之冠，地标建筑　　文化：建筑艺术，文化载体　　人文：立体史书，人文风景

H — L — T — HLT

符号：传统建筑元素　　　　　　　　形式：现代字母构成

泓林途地产logo设计创意说明

■功能：旌表功德，标榜荣耀，颂美奖善，晓谕后人。
■表彰：榜其闾里，嘉德懿行。
■造型：牌坊门楼，地标建筑，为门洞式纪念性质建筑艺术。是中国传统建筑中非常重要的一种建筑类型，更被海外当作中华文化的象征之一。
■衡门：衡门之下，可以栖迟
■匾额：泓林途
■风格：北派宫廷建筑，凝重粗犷高古
■艺术：雕梁画栋、高大雄伟。
是古代建筑艺术与绘画、书法、雕刻艺术的综合体现，具有很高的美学价值。

■景观：牌楼矗立在城市、山庄、园林前和主要街道的起点、交叉口、桥梁等处，景观性也很强，起到点题、框景、借景等效果，与城市景观交相辉映，中国的城市建筑，在城中有里坊，里坊有坊墙坊门，犹如城中之城，正如今天的居住小区。它告诉人们，走过这座牌楼，就要进入一个山清水秀的境界和生活家园了。
■地标：作为地方标志，是牌坊最古老的作用，大多竖立在道口或桥梁处，最简单的是"大栅栏""观音寺"街牌。此外各名山都有地方标志性牌坊。现在新建的牌坊大多也属于地方标志。

"亿峰地产" 全案策划

亿锋地产 / 标志

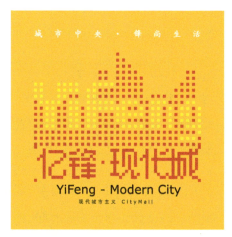

亿锋·现代城 / 标志

□ 亿锋·现代城 / 标志
- 2008《中国之星》设计艺术大奖 / 优秀设计奖

广 告 主：
 亿锋地产
核心策略：
 5个W、5个位、5个1、5个好、
 5个C，五位一体全攻略
创 新 点：
 玩转案场围挡，五攻突破围城

 5个W一出，一发不可收，5个1，5个C，5个好，准确的定位，大胆的出位，实现了跨位，案场围挡成为第一媒介，不二战略。
 AIDAS五轮广告传播全过程，突破销售围城全过程。

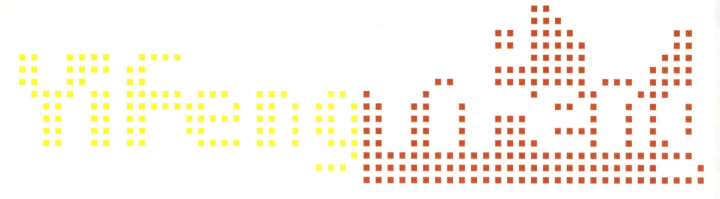

背景扫描

大连，北方香港；大连开发区，神州第一开发区。

大连，全球环境500佳，最适合人居的城市，最具经济活力的城市。

大连开发区是"大大连"宏伟蓝图中连接老城区与卫星城的腹地与纽带，是城市的心脏、城市的窗口、城市的灵魂、城市的传奇。

最能代表大连开发区城市文脉、人脉的只能是金马路，开发区人普遍有一种难以割舍的金马路情结，金马路是开发区的根，是开发区的心。

亿锋地产根植城市腹地，在金马路上系列联座开发，从外商花园，到铜锣湾广场，亿锋地产高屋建瓴，再次为中心城的未来提出了更宏伟的战略目标——建设国际化的City Mall，这一崭新的发展思路极大地提升了中心城的定位，为开发区的发展吹响了第二次腾飞的号角。

建构完整、优质、高效的城市功能服务体系；营造安全、便捷、诚信的商业环境；形成门类齐全、功能先进的现代城市生活体系，使开发区成为大连乃至东北亚的重要金融中心、商贸中心、物流中心、信息服务中心和旅游胜地。

亿锋，现代地产先锋，在金马路上聚合与辐射，对住宅、街道给以极具特色的整体规划、协调配置，以及对交通、环境、能源、生态条件的充分考虑，革命性地改变了现有城市中心的功能单一、业态不全的现状，为大连呈献一个真正具有国际水准的现代复合型地产——铜锣湾广场。亿锋地产将有力地带动中心城区的整体发展，使区域整体价值得到更大的发掘和提升，焕发一个国际都会中心应有的光彩。"新世纪与新世界的交汇，传统文化与现代理念的融合，本土化与国际化的融通，国际品质居住与商业文化的聚集"，这就是亿锋地产在全新的时代条件下对"国际化大都市"的全新理解，创建新城市主义City Mall。

亿锋地产开发的铜锣湾广场，在建筑、景观、科技、生态、交通、服务等各方面均达到极高水准。融汇山水文明精华，创造大连人居典范，改变城市生活观念，带动城市全面发展，成为大连市民享受生活的乐土和接纳四海宾朋的魅力"客厅"——这些都是铜锣湾广场对大连开发区的意义所在，它的出现，必将为大连开发区的城市建设和大大连的城市发展史留下浓墨重彩的一笔！

品牌发现

现代地产先锋，创造现代传奇。

现代神话——在从郊区城市化到城市现代化的进程，从新城到中心城，大连开发区正在成为神州第一开发区。

大连经济技术开发区经过20年的发展，从马桥子小渔村发展成为中国环渤海经济圈的重要组成部分，是大连、东北地区乃至全国改革开放的先导区和重要的经济增长点。它的崛起历程与深圳、香港极其相似！经过20年的建设，这个成熟而充满活力的"神州第一开发区"已成为投资者心目中神话与财富的代名词。如果说过去的20年进程带来的是郊区城市化的辉煌成果，那么未来的20年，开发区城市现代化的发展建设，将再铸开发区的现代传奇。亿锋地产，现代地产先锋，除了开发建设，更担起了城市运营商的使命。

核心策略

一个中心，两个基本点，五行全攻略。

一个主义——新城市主义中心说（City Mall）。

二元论——"鱼"和"熊掌"，休闲生活与繁华商业两全其美的生活方式。

五行说——新城市主义中心说之五

行说（CBD、CLD、CCD、COD、CFD）。

Big Idea（大创意）——实效传播，创意营销。

战略创意（核心概念）——City Mall准确定义我们目标的核心——品牌挑战。

品牌创意（中心学说）——通过一个特定的概念/形象，重新定义品牌挑战的方式，CBD、CLD、CCD、COD、CFD五行说，进一步完善City Mall中心说。

媒介创意（地缘论）——房地产项目的"地缘"性，决定了其传播路径的方向：传播源——阵地战——案场——主战场——摆下攻城比武擂台。

案场围挡广告目标明确，针对性强，在有目标消费者出现的地方，就有户外广告相应地出现。大户外、大形象，本案深刻体现了房地产"地段，地段，还是地段"中心决定一切的地缘论，"向心，向心，还是向心"中心拥有一切的向心说。打好阵地战——玩转案场围挡（在房地产营销全程策划中，媒介的选择与组合是决定花钱的环节，本案锁定阵地战，在各销售环节辅以相应的销售工具，道旗、拱桥、海报、楼书，本案玩转案场围挡，没投入一分钱的平面、影视媒体广告费，五轮案场媒介传播，突破销售围城）。

执行创意（五轮攻略）——通过5个W、5个位、5个1、5个好、5个C，五位一体全攻略，令人们将自己的体验及期望投射到品牌上，五攻突破围城。

整合传播（天禹文化五轮传播说）——理论指导实践，实践成就实战，实战方显实效，实效灼见真知，真知出自理论。

Idea(创意)比Image(形象)更重要，Idea是大的品牌创意（策略），而不是令人愉悦的美术方向，是创意一致性、传播一致性、形象一致性的驱动力，营销传播的广度与深度，对于构筑有效传播是至关重要的，只有统一的策略、概念、创意与步调一致的执行，才能实现多渠道和多样化的品牌传播活动。

品牌发现

五攻——五轮攻略，创意五连环，传播五攻略。

1. 五位　定位攻略——树立NO.1豪盘

"5个位"——"定位，错位，出位，跨位，品位"——东、西、南、北、中，全方位。

准确定位产品——City Mail，大胆出位诉求，错位区别差异，跨位实现发展，品位传播价值。

主张定位。在广告策略中运用一种新的沟通方法，创造更有效的传播效果。广告将火力集中在一个目标，在消费者心智上下工夫，树立唯一的位置，运用广告创造出的独有位置，形成独特的销售主张，与其他开发商全方位、立体化的广告攻势形成错位，以"第一说法、第一事件、第一位置、第一品牌、第一选择"打造NO.1，因为只有第一，才能在消费者心目中造成难以忘怀，不易混淆的优势效果。

媒介定位。对广告所要宣传的产品、消费对象、企业文化理念做出科学的前期分析，对消费者的消费需求、消费心理等诸多领域进行探究，是市场营销战略的一部分。广告媒介与设计的定位也是对产品属性定位的结果，只有准确的定位，才能形成完备的广告运作整体框架及传播路径。

消费群体定位及消费趋向定位。成功的广告，应体现出一定的文化与品位。源于对文化内涵的明晰认识，积极引导一个健康、向上的消费观念，能够积极地引导广告主用文化内涵性与艺术性，而不是纯粹的功能性来推销自己的产品。本案立足案场，以独特的视角和鲜明的价值趋向，让案场围挡除了承担美化工地的功能外，还能通过广告创意本身的质量和品位体现出项目的基本信息及企业文化和生活品位。

只有有的放矢，选择准确的传播媒介，凭借绝佳的广告创意和营销手段，才能获得预期的效果。案场围挡应开门见山，一语中的。因为金马路横贯东西，是开发

区第一大道，是人们每天工作、生活、休闲、购物的必由之路，无论是政府官员（与开发区管委会相距不到百米），外商CEO，外企、国企事业单位白领，还是进入开发区商务观光的各界人士，案场牵动着人们的关注，注意力经济让本案紧紧锁定目标群体及其生活轨迹，五轮攻略就在金马大道，就在铜锣湾广场展开。

创意设计定位。创意设计就是将户外广告的定位从概念上表达出来，通过特殊的形式来表现广告的主题，以具有现实和情感内涵的设计，体现人文精神，体现文化性。创意要具有明晰的符号形式，把销售语言转化为图形语言，并具审美的内涵与外延。格式塔心理学中关于形式美学的视觉、知觉分析，强调形式的重要性，提供户外广告定位的诉求内容。本案根据广告法则5W及AIDAS法则，在内容、形式上直接表述并加入大字体的英文，视觉冲击力强，国际化色彩更浓。户外广告的视觉特点是瞬间效果，人们视觉本能的好奇性，总是对刺激性的东西感兴趣，醒目的标题、简洁的图形、明亮的色彩，让人情有独钟，系列化五轮围挡，成为金马路上现代城市的一道靓丽风景线。系列化、连续性、递进式的整合传播，在宏观上有利于全案操控，对广告定位及传播目标、发布时间、地域、预期达到的结果进行有效的品控与评估。天禹文化深知，只有科学、准确、翔实的定位，才是有效传播实效营销的关键。

亿锋地产的案场围挡广告创意设计是有意，也是无意间的形式表现，产品具体规划还没出来，还不想错过入市时机，怎么办？直接诉求。越简单，越明确；越直接，越震撼；越具有影响力和穿透力，越令人回味无穷。"悬念"广告大胆的出位，既可吊起人们关注的胃口，又可欲盖弥彰，先入为主，抢得市场先机，以赢得受众心智。5个W一出，一发不可收，5个1，5个C，5个好，准确的定位，大胆的出位，实现了跨位，案场围挡成为第一媒介，不二战略。AIDAS五轮广告传播全过程，突破销售围城全过程。

2. 五问　悬念攻略——制造五个悬念

"5个W"——Who、Where、When、What、Why。实施周期：概念引导期。我是谁？——以直接告白的方式，把目标消费者关心的问题直截了当地抛出来，谁干的？在哪干？为什么干？怎么干？何时干？一系列人们关心的话题，引起大家的关注，同步实施AIDAS广告运动。

房地产的地缘性，决定了案场的阵地战的战略方针，直接以广告的5个W进行悬念诉求，满足人们好奇的心理，引起了他们对广告内容的共鸣，激发他们的购买欲，达到了促销产品的目的。户外广告的发布常常集中在某一消费群体相对集中的地段，需要了解消费群体的审美、年龄分层、消费水准及心理需求，SHOPPING通常走在商业消费时尚前列。本案位于开发区金马大道，比邻全国最大的商业集团大商集团新玛特，本案底商也将引进大商集团现代流行连锁百货店麦凯乐（提到大商集团，更让天禹文化的创作群血脉贲张，因为大商集团的企业理念及CI规划就出自天禹文化旗下的天工设计之手），这里是CBD商务区及时尚休闲消费的前沿，广告画面设计采取影视静帧的表现手法，画面采取五个相对独立而又连续的形式，白底黑字，斗大的英文5个W，每个W，间隔赤橙黄绿青蓝紫七彩，明丽色彩的形象版，连续又有节奏，一气呵成，传递信息准确，整个内容从色调到画面形象充满时尚现代的气息。案场，变成秀场；悬念，引起关注。

3. 五牌　品牌攻略——打造5个1工程

五张王牌同花顺——广告传播营销一条龙。

"5个1"——强强联合，打造5个1工程。实施周期：形象传播期。

从"我是谁？"到"我们是谁？"从一个声音到一群声音——我们是先锋队（开发商）/我们是艺术家（建筑规划商）/我们是中国名企（建筑商）/我们是金融家（按揭银行）/我们是学院派（工程监理），知名品牌企业，是提

升项目高品质的保障。5个1，成就真正的NO.1，5个1工程，强强联合，打造金马路上的首席豪盘。

4. 五好 情感攻略——新年问好赚足人气

五个好——情感联络，五感联觉。实施周期：预约订购期。

身体好，健康年年有／事业好，事业处处顺／心情好，好运天天交／住得好，宝居代代传／日子好，生活步步高。五感联觉，五好家庭，一派新年气象。五好家庭，健康／财富／休闲／运动／家庭；五好生活，一个都不少。

5. 5C 产品攻略——理性与感性的双重诉求（动之以情、晓之以理）

用5个C完善新城市中心说理论——City mall。实施周期：开盘销售期开盘即封盘。

CBD中央商务区，城市地心／CCD中央文化区，文化重心／COD中央行政区，政治中心／CFD中央金融区，经济核心／CLD中央居住区，人口向心。

铜锣湾广场，都市生活新坐标。一座城市，一个中心，一个城市的中心一定是政治、经济、文化、生活、休闲的中心，亿锋铜锣湾广场聚便利、流行、文化之精华，传达着一种关于Mall的新生活方式，铜锣湾广场的盛大开锣，标志着国际化、现代化City Mall生活正在开发区流行，她张扬的现代气质与国际色彩，不愧为中国北方最具开放色彩的城市。

铜锣湾广场以开发区最少的广告投入，最短的销售周期，最具特色的开盘方式，在金马路上搭建起千平方米的售楼处，花团锦簇、金灿灿的"黄金屋"，铜锣湾广场的业主3月27日"金銮殿"登基，铜锣湾广场实现了"核心人物，中心居住"的梦想，成为City Mall新生活的主人。开盘即封盘，成为开发区现代地产的销售传奇，同时亦为亿锋地产的第三部曲蓄足了势。让我们一起期待亿锋地产的第三部巅峰之作。

盘点

大道风行——一条金马大道，一条传播新干线。

沿着金马大道全线出击，突破围城，攻占新城市中心，铜锣湾广场，树起亿锋地产新城市主义大旗，扬起现代城市风帆，成为时代潮流风向标。

亿锋地产脉承美国纽约商业中心第五大道，法国巴黎香榭大道，英国伦敦牛津大道，日本东京银宿大街，香港铜锣湾广场——一日五国游Shopping一站式，大道风行，mall生活。City mall城市中心说，正在成为现代生活的标签。

大道新闻——一条金马大道，一部城市文明史。

现代地产先锋亿锋地产在金马大道上的系列联座开发，造就了现代的大道传奇。如果说外商花园是亿锋地产的处女作，那么铜锣湾广场（现更名为亿锋·都市广场标志着亿锋品牌的深入人心）就是亿锋地产的开山之作，亿锋地产中心城三部曲，从花园到广场再到现代城；从新城市主义到现代城市主义，体现了开发区20年从新城到中心城的变迁；从城市中心说到City mall概念的提升，无不昭示着亿锋·现代城将成为亿锋地产未来的巅峰之作。

独步金马路，抢滩铜锣湾，入主现代城——天禹文化如是说。

专家点评

5个W，5个1，5个C，5个好，准确的定位，大胆的出位，错位区别差异，跨位实现发展，品位传播价值。这一切使铜锣湾广场突破销售围城成为可能。

直接以广告5个W进行悬念诉求，满足了人们好奇的心理，引起了他们对广告内容的共鸣，激发了他们的购买欲，起到了促销产品的目的。

知名品牌企业，是提升项目高品质的保障，强强联合，打造5个1工程。5个好加5个C，理性与感性的双重诉求，完善新城市中心说理论。

创意的一致性、传播的一致性、形象的一致性，再加上步调一致的执行，成就了现代地产的先锋——"亿锋地产"。

——天津师范大学讲师 吕国先

地产类案例精粹汇集

	A	B	C	D	E
1					
2					
3					
4					
5					

F　　　　　　　　G　　　　　　　　H　　　　　　　　I　　　　　　　　J

EDUCATION
教育类 / 行业典型案例分析

 "十二章纹" 之 "星辰" 纹

C- 性质说：说明性·识别性·专属性

❶

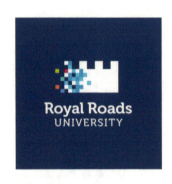

■ Royal Roads University logo

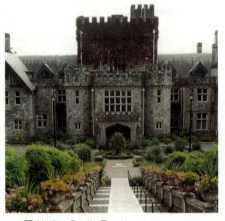

■ Hatley Castle Turret

❷

■ **属性**：是所有物质共有的性质。
行业属性
识别属性
品牌属性
皇家汉梁大学 (Royal Roads University，简称"RRU"）是加拿大的公立大学，地处太平洋沿岸，位于壮丽宏伟的海德里公园国家古迹内，环境优美，俯瞰奥林匹克山脉和胡安德富卡海峡。

■ **特性**：是区别于其他物质特有的性质。
个性
共性
特性
皇家汉梁大学拥有众多历史悠久、具有特色的建筑物，尤其是著名的 Hatley Castle Turret 城堡（这座古堡因好莱坞大片《X战警》而名声大振）。

■ **风格**：整体上呈现的有代表性的面貌。
扁平
多元
个性
新校徽基于著名的海特利古堡塔楼造型为原型，用彩色的像素格子重新塑造这座古堡塔楼的图形，从而创造一个传统和远程两种教育模式并列的形象，寓意该大学提供的独特的教学模式。

❸

C 性质说：说明性·识别性·专属性
■ **说明性**：
标识的说明性主要用表达方式来解说事物、阐明事理而给人明确的释义说明，它通过揭示概念来说明事物特征、本质及其规律性。说明性是标识的基本解释，并具有一定的分析性和辨识性。

C 性质说：说明性·识别性·专属性
■ **识别性**：
标识的识别性是最基本的功能和特征。标志的特殊性质和作用，决定了标识的形式法则和特殊要求，这就是标志应该具备各自独特的个性，不允许丝毫的雷同。标志作为一种特定符号，以个性化的视觉形态来强调识别性，主要通过标志理念和个性的突出、形式的新颖和强烈的视觉效果来体现行业的特征。

C 属性说：说明性·识别性·专属性
■ **专属性**：
标识的专属性 Exclusive，是指标识本身的、专属于品牌自身的一切元素和内涵，具有排他性。

创意法门 / 设计道场

设计 100+1，创意 1001

100+1 条设计法则，1001 条创意线索

创意哲学 + 设计故事
100+1=1001

100 + 1 种设计思维与创意概念；
100 + 1 种设计理念与品牌形象；
100 + 1 种设计方法与创意路径；
100 + 1 个蕴含丰富信息和情感的标志创意；
100 + 1 个实战案例；
100 + 1 个企业品牌；
100 + 1 个设计策略；
100 + 1 次学术讨论；
100 + 1 次创作心得；
100 − 1 = 0；
100 次失败 + 1 次成功；
1001 夜讲不完的设计故事；
……

木马计·潜规则

问计
设谋

教育类

基础理论 + 专门知识
20%
教育观念 + 实训践行
30%
经典案例 + 实战心得
50%

100+1

创意法门 / 设计道场
100+1=1001 条创意设计线索

实战案例： 辽宁师范大学品牌形象

师鼎·校徽·盾徽

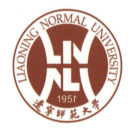

师鼎·校徽·圆徽

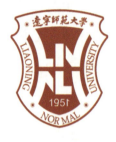

师鼎·校徽·纹章

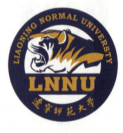

王者之师·虎图腾·单独图案彩色稿

虎图腾·单独图案黑白稿

虎图腾·单独图案套色稿

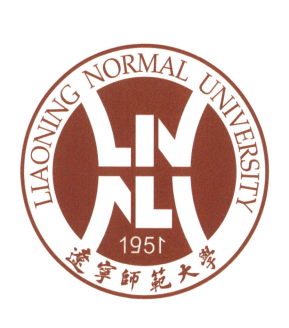

学校标识

辽宁师范大学标识设计以英文简写字母组成的"鼎"为图案,以高度抽象的图形语言,概括了"鼎"的根本特点与精髓,体现大气、稳重的国际风格。围绕"鼎"的文化,赋予昌盛、权威、智慧等深厚的内涵。标识中"1951"记录了建校时间。标识采用了"中国红"的流行色,热情、吉祥的色彩给人以强烈的视觉冲击力,既传承了中国传统文化,又是吉祥的象征。以英文字母构成标识,是国内高校标识的一大突破,不失传统,更追求创新。

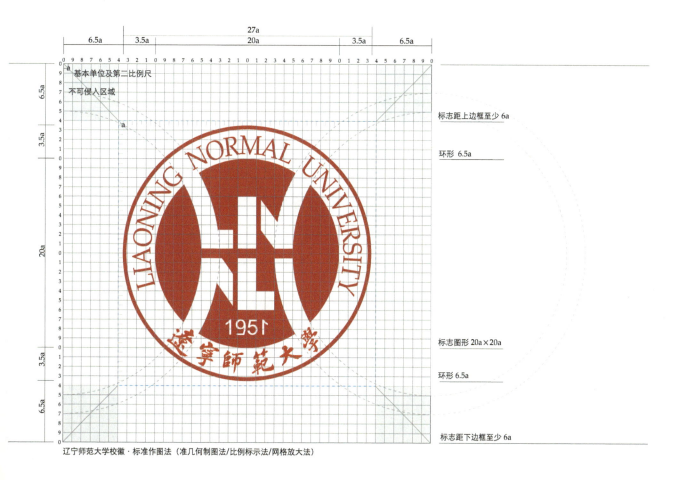

辽宁师范大学校徽·标准作图法(准几何制图法/比例标示法/网格放大法)

100+1

创意法门 / 设计道场
100+1=1001 条创意设计线索

校徽标准制图：比例标示

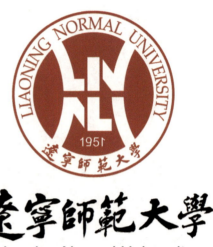

□ 辽宁师范大学校徽 / 标志
- 2008《中国之星》设计艺术大奖 / 优秀设计奖

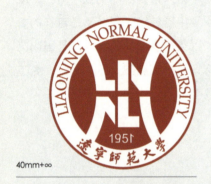

40mm+∞

24mm

16mm

8mm

最小尺寸8mm

标志图形与中文标准字最小使用不低于9mm(h)

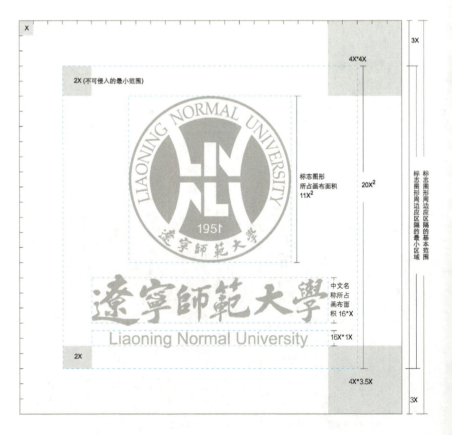

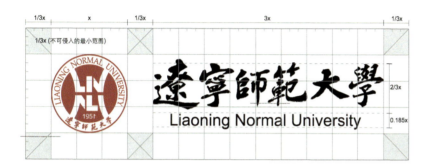

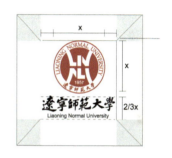

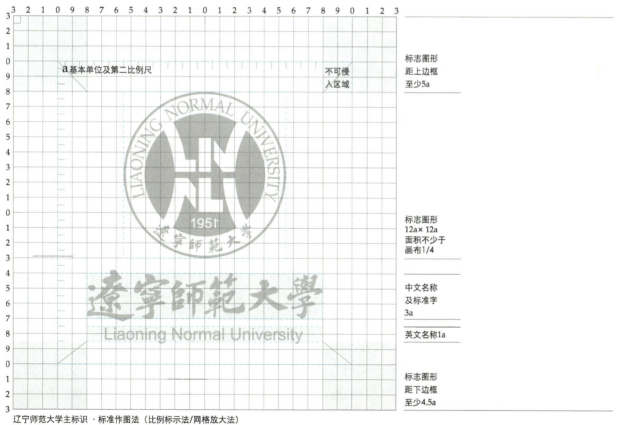

辽宁师范大学主标识·标准作图法（比例标示法/网格放大法）

教育类 | 43

100+1

创意法门 / 设计道场
100+1=1001 条创意设计线索

"师鼎"：创意设计·品牌 ABC

A. "一言九鼎"：师鼎校徽钟鼎铭文解析

一、"一言九鼎"的品牌创意概念

（一）正位：品牌形象树立图腾

1. 校徽——图腾、精神象征

"徽章"，标识。最初是氏族的族徽。最早的校徽起源于欧洲中世纪自由团体和学术团体具有特殊意义的徽章。现代大学校徽是大学形象识别系统的核心，是大学文化的代表，是大学精神的浓缩。如北京大学校徽设计采用传统书法"北大"两字，像两个背对背的人和一个站立的人，构成"三人成众"，体现"以人为本"的办学理念；人民大学校徽设计三个人并行，体现"三人行必有吾师"的概念；同济大学校徽设计龙舟上三个人正在划船，体现同舟共济。现代大学校徽设计更多地融合传统文化和时代精神，与时俱进，推陈出新，进而创造出具有象征意义的符号和富含文化精神的图腾。人类文化始于信仰，图腾崇拜是人类原始社会最早的信仰，"鼎"作为国器和礼器的图腾，是辽宁师范大学品牌文化的根源。

2. 铭文——理念、文化符号

"铭文"，徽记。青铜器上铸造铭文的最初格式就是徽记。"校训"中的校，即为学校；训，指教诲、训导、劝说、鼓舞、法则等意思。校训作为学校的座右铭，是一个大学对其文化传统、文化精神的理性认同，校训是学校表达办学主张、价值追求、文化精神的代名词，是大学展示文化的名片，是一所大学治校风格的历史凝练，是学校特色和办学理念的集中体现。"理念"是人们经过长期的理性思考及实践所形成的思想观念、精神向往、哲学观点的概括，由此推及大学理念就是人们对于大学所特有的基本看法和对大学本身的理性认识。校训理念、校徽图腾是大学精神和大学文化符号和表征。

（二）真章：九鼎创意诠释概念

1. 师鼎

《说文》："鼎，三足两耳和五味之宝器也。"LNNU校徽设计以"鼎"为创意核心概念，通过文化的高度、哲学的纬度，分别阐释了"鼎"的文化和大学校徽的立意、形状、意蕴和功能，为大学校徽设计提供文化依托和理论根据，"师鼎"文化的真章，体现了大学精神的内涵和文化意味。

2. 九鼎

"九鼎，九州贡金所铸也。一曰：象九德，故曰九鼎。"也就是说"九鼎"象征"九德"。天子享有九鼎，禹所铸鼎是历史上著名的九鼎。九鼎是中国文明时代的里程碑，是古代社会建国立邦和统治王权的象征，对政治经济、文化观念、青铜冶铸等方面均产生了重要影响。"一言九鼎"，这里从九个方面对LNNU"师鼎"校徽设计的钟鼎铭文及设计意念进行诠释。

二、"一言九鼎"的校徽设计意念

（一）鼎德：厚德博学、为人师表

1. 厚德博学

万事德为先。德是品格、素质、修养，是潜移默化的形成过程。学习知识、掌握知识只是服务社会的手段，学会做人才是安身立命之本。孔子主张："志于道，据于德。"《礼记·中庸》说："取人以身，修身以道，修道以仁。"围绕"仁、义、礼、智、信"的价值体系，施之以教育，凝聚成共同的价值取向。《大学》开宗明义道出了大学的理念："大学之道，在明明德，在亲民，在止于至善。"

2. 为人师表

"道德文章，堪为师表"。《资治通鉴》有云："经师易得，人师难求"，大师是经师和人师的统一。文以载道，大师不仅要具有原创性、奠基性、开拓性、前沿性的学术成就，而且这种学术成就还必须与治学的态度、对社会的责任感以及本身的

人格力量结合在一起,是知行合一的典范方可为人师。

3. 古希腊塞内加说:"为人师表者,应在施教中学习"

大师者,立校之本;大学术者,建校之基。大学之大,还在于对于大学精神的坚守。辽宁师范大学"厚德博学、为人师表"的校训,是现代道德行为的行为准则之一,也是现代文明的基石。融合传统礼教,以德育人,处处体现辽宁师范大学"德高为师、身正为范"的师范性。

(二)鼎礼:道之以德,齐之以礼

"礼"是体现德治、仁政的途径。周公最早提出"德治"的理念,孔子又提出了"仁政"的思想,这在思想史上具有重要意义。但是,"德"和"仁"都是非常抽象的概念,而"礼"就是把"德"和"仁"具体化的制度或行为方式。有道是"道之以政,齐之以刑,民免而无耻;道之以德,齐之以礼,有耻且格。"孔子说:"人而不仁,如礼何?人而不仁,如乐何?"一个内心没有仁爱之心的人,怎么会去推行礼和乐呢?就是说,推行礼的人,首先应该是一名仁者,一名富于爱心的人。"德治""仁政""顶礼",互为依存、相辅相成,构建师大"鼎礼"文化的根基。

(三)鼎文:钟鼎铭文、文以载道

自从有了禹铸九鼎的传说,鼎就从一般的炊器而发展为蕴含权威与昌盛的传国重器。

"鼎"是文明的见证,也是文化的载体。"辽师鼎"的由来就是基于"鼎"的深厚文化底蕴,将"鼎"字含义引申到学校的办学理念。在校徽设计中,从外形上来看字母"LNNU"的结合似一尊"鼎",从而使辽宁师范大学个性鲜明、标新立异、独树一帜。器以载物、文以载道,以独具的文化内涵来培育全面发展的"四有"人才。

(四)鼎能:文武兼备、知能兼求

坊间曾有"力拔山兮气盖世"、"长八尺余"的项羽"力能扛鼎"的美谈,这里用"扛鼎"一词比喻有才能、能担当,此种意义已经固定并承袭到现代。肩负传承中华文化和教育事业的重大责任,旨在培养文武兼备、知能兼求具有扛鼎之能的人才,辽宁师范大学兼容并蓄、海纳百川,吸纳各方力量汇成"大海",让多元学术思想有效整合各方资源,全面服务于社会。

(五)鼎艺:中国元素、国际语义

鼎在我国历史悠久,《史记》有载"黄帝作宝鼎三,象征天地人",后来一直作为祭祀礼器。它的造型、装饰纹样和铸造技术,综合了绘画、雕塑、图案和工艺美术于一体,以其文饰精美绚丽、造型出众而著称于世,充分展现了中国古代文化艺术的精华,体现了中国人民的非凡创造力和才能。美学家李泽厚认为,中国青铜器以其"特有的三足器——鼎为核心代表,器制沉雄厚实,纹饰狞厉神秘,刻镂深重凸出。"辽宁师范大学以中国元素"鼎"及国际语义"LNNU",打造中西合璧、立足传统又具国际视野的大学品牌文化。

(六)鼎新:吐故纳新、欣欣向荣

"鼎"集青铜文化之大乘,是古人智慧的顶峰之作。大学的本质是趋向未来的,着眼于培养和造就创新精神和实践能力的人才。现代大学不仅要走出象牙塔,还要面向世界,创造新思想、新知识、新文化。鼎新革故,"辽师鼎"鼓励创新精神,以追求更高境界和发展目标。

(七)鼎智:莲心睿智、金针度人

莲心睿智、禅意无边,鼎为炼银、炉为炼金,化鼎为智、熬炼人心。青铜是人类历史上的一项伟大发明,是世界冶金铸造史上最早的合金;青铜铸造的鼎成为古代劳动人民聪明智慧的象征。金针度人是教育的境界,辽宁师范大学吸收人类赋予鼎的智慧,以获得更大的智慧,好似鼎的图腾文化"源于图腾,超越图腾",以期达到更高的精神境界,

来提升教育的本质内涵。

(八)鼎勤：治生之道、莫尚乎勤

中华民族历来都是一个勤劳奋斗、生生不息的民族。勤劳是最值得尊敬的美德，勤劳铸造了灿烂的文化。鼎作为古代青铜器的代表，其青铜工艺的演化，不仅是物质进化历程，更是中国人的精神进步史。圆鼎的三足分别代表"权力、财富和名誉"。三者各司其职，撑起一个天地。一个"鼎"字，折射出师大最核心的办学理念，犹如"鼎"文化之又一耳，为辽宁师范大学提供了发展的原动力。以至精至诚的追求精心打造教学与科研的学术高地，以务实的态度、创新的精神，来实现"天地人"三才齐备、和谐发展的人才培养目标，构建"以人为本"的教育理念和大学文化。

(九)鼎律：天圆地方、千古一律

五伯兼并，而以桓律人。方鼎与圆鼎一起成为主要的祭祀礼器。象征意义取于"天圆地方"的天下观。《周髀算经》说："方属地，圆属天，天圆地方。"中国传统文化提倡"天人合一"，讲究效法自然，风水术中推崇的"天圆地方"原则，就是对这种宇宙观的一种特殊注解，"天圆则产生运动变化，地方则收敛静止。"天圆地方即形成规律的代名词。俗语说："不以规矩，无以成方圆。"在这里，规矩指校正圆形与方形的工具，这句话可以引申为，只有当人们的行为符合特定的社会规范之时，整个社会才可能处于和谐有序的状态。辽宁师范大学以鼎为"律"的标杆，以规矩成方圆，依法治校，和谐共生，永续发展。

三、"一言九鼎"的大学教育理念

鼎具有神圣的社会意义，鼎还被赋予"诚信"、"显赫"、"尊贵"、"盛大"等引申意义，鼎又是旌功记绩的礼器，同时鼎也象征事业蒸蒸日上鼎盛发展。有史以来学术都与政治紧密相关，学为治用，是治国安邦的基础。一个国家的文明体现于国民素质，而国民素质的提高源于教育程度，教育是国富之本，要国昌盛，必先育民。辽宁师范大学校徽的"一言九鼎"，即"鼎德、鼎礼、鼎文、鼎艺、鼎能、鼎新、鼎智、鼎勤、鼎律"，一鼎寓千语，一图胜万言。"九九归一"辽宁师范大学以"九鼎"告天下，聚教育、科研与创新为一体，以期实现全方位、可持续发展的大学品牌战略。

总之，大学是培育人才的摇篮。辽宁师范大学"师鼎"教育品牌的建立，以鼎业大成为愿景，倡导以学富国，肩负教育为民的己任，服务于国家和社会。

B. "师鼎六艺"：师鼎校徽设计说文解字创意阐释

一、习行六艺——本原之学、躬行实践，涵养大学之道

"六艺"教育，中学之"春秋六艺""汉儒六艺"，西学之"古希腊七艺"，都可堪称教育丰碑和瑰宝。只有寻求"六艺"之要旨，才能真正把握住"本原之学"。习行六艺、躬行实践，强调"六艺"教育对人的各方面能力的全面培养，涵养大学之道。

(一)六艺说：诗经六义、春秋六艺、汉儒六艺

1. 诗经六义

所谓《诗经》"六义"，指的是风、雅、颂、赋、比、兴。《周礼·春官大师》："教六诗：曰风、曰赋、曰比、曰兴、曰雅、曰颂。以六德为之本，以六律为之音。"诗六义也是诗学、经学、礼教的根本。

2. 春秋六艺

中国古代要求学生掌握的六种基本才能："礼、乐、射、御、书、数。"

3. 汉儒六艺

汉儒以六经为六艺，即《易》、《书》、《诗》、《礼》、《乐》、《春秋》的学说。章太炎《国学讲演录》："六经者，大艺也；礼、乐、射、御、书、数者，小艺也。语似分歧，实无二致。古人先识文字，后究大学之道。"

（二）六法论：汉字六书、绘画六法

1. 汉字六书

指汉字的六种造字方法："象形、指事、会意、转注、假借、形声。"

2. 绘画六法

南齐谢赫绘画六法包括"气韵生动、骨法用笔、应物象形、随类赋彩、经营位置、传移模写"六个方面，是评定绘画造型艺术的总纲和品评标准。

（三）中西说：中国春秋"六艺"与古希腊"七艺"

谈到人类的文明和教育，不得不谈到中国古代"六艺"和古希腊"七艺"。古希腊哲学家柏拉图按照"以体操锻炼身体，以音乐陶冶心灵"的原则，把学科区分为初级和高级两类。初级科目的体育包括游戏和若干项运动；初级科目的音乐除狭义的音乐和舞蹈外，还包括读、写、算等文化学科。高级科目主要有算术、几何学、音乐理论和天文学。大学的文科包括七门课程：逻辑、语法、修辞、数学、几何、天文、音乐，世称"七艺"。不同的说法、一致的教育，无论"春秋六艺"还是"古希腊七艺"。

二、创意六艺——六书造字、绘画六法，铸鼎象物、创造文化符号图腾

"LNNU鼎"用"汉字六书"（象形、指事、会意、转注、假借、形声）造字方法，以"设计六技"（字、图、色、式、意、风）六个元素及应用技巧，根据"绘画六法"（气韵生动、骨法用笔、应物象形、随类赋彩、经营位置、传移模写）六个方面的规律要求，进行创意设计，塑造文化符号图腾，创造出"'形''神'兼备"的"师鼎六艺"大学品牌形象。并通过"说文""解字"，一方面阐述每个设计元素的造型含义；另一方面解析每个形态的构成情况，指明合体字（鼎形）由哪些偏旁、字母构成，以及各个偏旁、字母的语义和含义，进行全面的创意设计说明阐释。

（一）绘形的传移摸写：象所图物、著之於鼎

图，图形。拟物绘形。校徽以鼎为物象及创意立意，秉承自然、继承传统的造物方法，传移模写、提炼特征，抓住了"鼎"的结构特征，以英文缩写字母"LNNU"组成"鼎"的图形形象。"象所图物，著之於鼎。"以高度抽象的图形语言，凝萃鼎的文化精髓，描绘鼎的意象，写意象形，体现师鼎校徽鼎立的气度和鼎盛的辉煌。

（二）图式的经营位置：传统古法、现代构成

式，图式。构图法式。经营位置是指构图的设计方法，是根据创意的需要谋篇布局、以形达意，安排调匡设计元素，构成新的视觉形象，来体现创意的概念及作品的整体效果。"师鼎"校徽的构图：外圆内方，契合天圆地方的哲学思想，传统古法，现代构成。对物象位置的经营合天地法则，鼎形上下结构（以英文字头元素LN为上部鼎身延伸左右字臂为鼎耳，NU为下部鼎身延伸左右字臂为鼎足），左右平衡（LN、NU）、对角对称（NN、LU）。图式阴阳向背、开合锁结、回抱勾托、过接映带、跌宕欹侧，舒卷自如，其位置经营及置陈布势，现代设计中体现了传统绘画的古法。LNNU校徽在内核图形"LNNU母形"保持不变的情况下，外形衍生出圆徽式、纹章式、盾徽式三种样式，作为校徽的徽章。

（三）设色的随类赋彩：中国红、智慧蓝、辉煌金

色，设色。随类赋彩。"随类，赋彩是也"，是说着色，随类即随物，赋彩即施色。《文心雕龙·物色》："写气图貌，既随物以宛转"。根据不同的描绘对象，施用不同的色彩。中国喜欢

用固有色，更注重色彩的象征性和精神性。"LNNU师鼎"校徽采用了"中国红"色作为主色，热情、吉祥的色彩给人以奋发、强烈的视觉感受。校旗采用"智慧蓝"色，同时也寓意学校所在海滨城市（大连）。在无彩色使用情况下，采用"辉煌金"色，辉煌金鼎寓意师大学子英才辈出。

（四）象物的应物象形：法身无象、铸鼎象物

意，意象。以意生象。象物，取法于物象并描摹物象。"物，犹类也；类，谓旌旗画物类也。"事物不同，所建各有其物，进而形成了标有物象的旗帜，用以象其所建之物而行动。相传夏禹时以百物之象铸于鼎，使民知善恶。《左传·宣公三年》："昔夏之方有德也，远方图物，贡金九牧，铸鼎象物，百物而为之备，使民知神奸"。"应物，象形是也"，是指在描绘对象时，顺应事物的本来面貌，客观地反映事物，用造型手段把它表现出来。作为高度凝练的标志设计，应该在尊重客观事物的前提下进行取舍、概括、想象和夸张，应物以形。对于设计师来说，应物就是刻画出对象的形态外观。"鼎"为神器和礼器，"LNNU"校徽设计运用了英文简写字母"LNNU"结合为一个鼎，以创建辽宁师范大学"鼎盛、鼎级"的引申意象和艺术联想，标志不失传统，更追求创新。

（五）造字的骨法用笔：字母LNNU，重构鼎物

字，造字。六书造字。"骨法，用笔是也"。骨法原来是指人物的外形特点，后来泛指一切描绘对象的轮廓；用笔，就是指书写描绘的技法。总的来说，就是指怎样用设计造型技法恰当地把对象的形状和结构刻画出来。根据六书造字法则，借用"骨法"说明笔画及设计造型的艺术性。"LNNU师鼎"校徽设计，以英文字母"LNNU"笔画运行及借用、共用、对称、群化等构成关系，组成"鼎"的外形，用于指事。

（六）通调的气韵生动："中国风"与"世界语"中西合璧

风，风格。贯通气韵。"六法"是一个互相联系会通的整体，"气韵生动"是对作品总的要求，是视觉形象绘画造型的最高境界。了解、掌握、根据六法的旨意，便于我们理解艺术作品的标准和审美，从而在欣赏和创造视觉形象时，赋予作品以灵性与生动。LNNU新校徽设计以中国元素"鼎"的理念立意与国际语义"LNNU"的名称识别为设计要义，形成"中国风"与"世界语"相结合的风格调性。"LNNU师鼎"新logo整体形象精神气质，与其余五法融为一体，互为相生，在五法造型条件的基础上，其视觉形象传达出"形、意、象"的同时，展现气韵生动的"精、气、神"，这与顾恺之的"以形写神"的表现客体的法则是一致的。象物名赋、文质相称，语义明晰、形象鲜明，中西合璧、形神兼备，通调和谐、气韵生动，形成"LNNU师鼎"形象的灵魂和内核。

三、师鼎六艺：养国子以道，乃教之六艺

（一）六艺之学，统摄学术、会通诸学

中国古代儒家要求学生掌握的六种基本才能：礼、乐、射、御、书、数。出自《周礼·保氏》："养国子以道，乃教之六艺"。中国二十世纪思想文化史上的著名思想家、现代新儒学的重要学者马一浮提出了以儒家"六艺之学"统摄天下诸学的主张，以儒学为本，统摄与会通其他一切学术；文化上主张以儒学的文化方向作为整个人类文化的方向，重新唤起国人对传统文化的信心。综观"六艺"教育，其主要特点表现为"六艺"教育是诸育相参、全面发展的教育。"六艺"教育的礼、乐、射、御、书、数中含有德、智、体、美各种教育因素，不仅是文武兼备的教育，而且是知能兼求、德艺双馨的教育，使诸育有机地结合在一起，系统地贯彻实施全面

和谐发展的教育思想的形成。

（二）师鼎教育，厚德载物、六艺传道

"六艺"教育首先是艺能教育，即知识、技能技巧、行为规范的教育。"六艺"教育不仅在多门类的教育中传授了丰富的知识，获得广泛的智慧自由，而且努力将知识的习得与实际生活结合起来，实现知行合一，符合寻真、持善、求美的完美人格教育的要求，以"六艺"诠释和承载"师鼎教育"的文化理念，以六艺传道，实现"厚德载物、为人师表"的校训理念。师鼎之道："德高为师，身正为范"。德高为师，师道：形而上学，为之"神"；身正为范，尊严：国之礼器，为之"形"。"LNNU鼎"以六书造字、以形生象创造出"'形''神'兼备"的文化符号图腾。"师鼎"形象的建立，厚德载物，寓教于鼎，教化学子树立正确的世界观、人生观、价值观。

"六艺"在中国古代教育史上的地位极其重要，以至于马一浮先生提出了："六艺该摄一切学术"的观点。"文化六艺"传统经典学说、"创意六艺"造型设计技法、"师鼎六艺"教育文化理念，三个大方面诠释"师鼎"图腾，以师鼎为象物，塑造大学品牌、涵养大学之道、培养具有道德、审美、智慧人格的莘莘学子。

C."师鼎"品牌说

一、鼎·文化——是传统文化价值的升华

（一）"以器载物"——传统物质文化核心价值观

1."鼎"国器："昭告天下、革故鼎新"的国之神器

鼎是中华祖先创制最早的一种器皿及祭祀神器，鼎取万物之象，集天地之精华，鼎能"胁于上下"有安邦定国、教化人伦之功能，鼎能"承天体"有能天神的作用。鼎象征天地人及万事万物，鼎是对国家的承诺，师鼎以育人为本、回报社会、报效国家。"师鼎天下"是辽师大人对世界和未来的美好祝愿和希冀。

2."鼎"礼器："器以藏礼、顶礼天下"的国之礼器

《礼记·礼运》载："夫礼之初，始诸饮食。"目的是让人们"尊让契敬"，社会不同阶层的人都按照礼的规定去进行敬食活动，上下有礼，从而贵贱不相逾。礼仪是中国文明的象征，自商周社会就有严格反映等级制度的规章仪式，即所谓"礼"来维护政治、经济权力，而祭祀则是沟通人、神，使人间秩序神圣化的中心环节。青铜器在祭器中占据了很大份额，是贵族宗室内部族长和作为天下"共主"的天子主持祭祀必备的礼器。

3."鼎"大器："厚载万物，有所用也；兼纳百川，有所容也；为绳墨校，有所正也。故大器者。"

唐司空图《文中子碑》："道，制治之大器也。"即所谓大道之行无尽，大器之用无穷。"形而上者谓之道，形而下者谓之器。"形而上学是关于"道"的哲学，"形而下学"是关于"器"的科学技术、伦理道德、制度安排等。青铜器增添了物质文化的内涵，鼎承载着中华传统文化核心价值观。"以器载物、以文载道"，辽宁师范大学运用"鼎"的文化概念创造品牌形象，是对传统文化的继承，是传统价值观的升华，使"师鼎"更具文化魅力和独特的文化价值。

（二）"以文载道"——现代精神文明核心价值观

1.中国文化是"和合"文化

鼎是"宴以合好"的和合之器，青铜器是合金元素的熔炼，其器物的铸造可以充分体现中国文化的和合内涵，即相异事物合在一起，然后就有新的事物产生，"和"指异质因素共处，"合"指异质因素的融会贯通，把"和""合"联用，突出和强调了事物是不同因素相异相成和紧密凝聚，鼎就是"和合"的物化，体现了中国

"和合"文化的精髓。

2. 培育和践行社会主义核心价值

核心价值是一个组织DNA中最核心的部分。党的十八大倡导"富强、民主、文明、和谐",倡导"自由、平等、公正、法治",倡导"爱国、敬业、诚信、友善",积极培育和践行社会主义核心价值观。富强、民主、文明、和谐是国家层面的价值目标,自由、平等、公正、法治是社会层面的价值取向,爱国、敬业、诚信、友善是公民个人层面的价值准则,这24个字是社会主义核心价值观的基本内容。鼎为国之礼器,大学之道以鼎为范,传承中国传统文化和现代文明,是培育和践行社会主义核心价值的具体体现。

(三)"精神道场"——鼎礼图腾文化核心价值观

1. 礼乐文化

礼是天之经、地之义,是天地间最重要的秩序和仪则;乐是天天间的美妙声音,是道德的彰显,礼序乾坤,乐和天地。所以,"大乐与天地同和,大礼与天地同节"。"师鼎"以礼为教、以乐为教。礼乐教化通行天下,使人修身养性,体悟天道,谦和有礼,威仪有序,这是我国古典礼乐文化的主旨,也是"师鼎"品牌的核心价值内涵。

2. 鼎礼文化

辽宁师范大学借"鼎"立意,顾名思义就是对传统文化的继承和发扬。鼎是传统礼器之首,有灿烂的文明历史,又结合了新时代的特点,是美好的祝愿,也是最能代表辽师大办学理念的器物象征和精神代表。

3. 大学精神

大学精神是基于对大学本质、办学理念和对社会政治、经济、文化等的认知,在办学实践中所形成的一系列价值观念和行为规范,是大学历久弥新的动力和源泉,集大学的主客观属性于一身,是大学一切行为的最高准则,是一所大学最为核心和高度抽象的价值追求,也是大学的灵魂之所在。"鼎礼"文化是"师鼎"品牌的精神核心和莘莘学子顶礼膜拜的精神道场。

二、鼎·教育——是高等教育价值的示范

(一)教育示范价值,体现教师教育的素养与品德

著名的教育家陶行知先生曾说过:"学高为师,德高为范。"作为人民教师,不仅要具有广博的知识,更要有高尚的道德。做学生的良师益友,以身作则、率先垂范是师德素养的体现。"师鼎"品牌"鼎礼"文化的礼教,是教师教育的典范,其示范价值可见一斑。

(二)服务社会功能,转化大学资源的科技生产力

高等学府是人才高地、科研领地、创新基地,大学具有教育和服务社会的功能,服务社会是教学、科研活动的延伸,转化科研成果是为社会提供的一种服务,传播优良文化也是大学为社会提供的另一种服务,在传播文化的过程中,大学可以创造新的生产力。

(三)创建自己特色,形成大学品牌的精髓和内核

一所大学品牌的形成是与它的办学特色紧紧连在一起的,办学特色可以体现在方方面面,主要体现在办学理念、学科特色、人才培养模式特色、科研特色和育人环境特色等方面。辽宁师范大学的品牌形象以"师鼎"为品牌理念并形成自身特色和大学文化的精髓和内核。

实战案例： 辽宁师范大学 60 周年校庆标识 Internet+ 互联网 + 大学生创新创业大赛

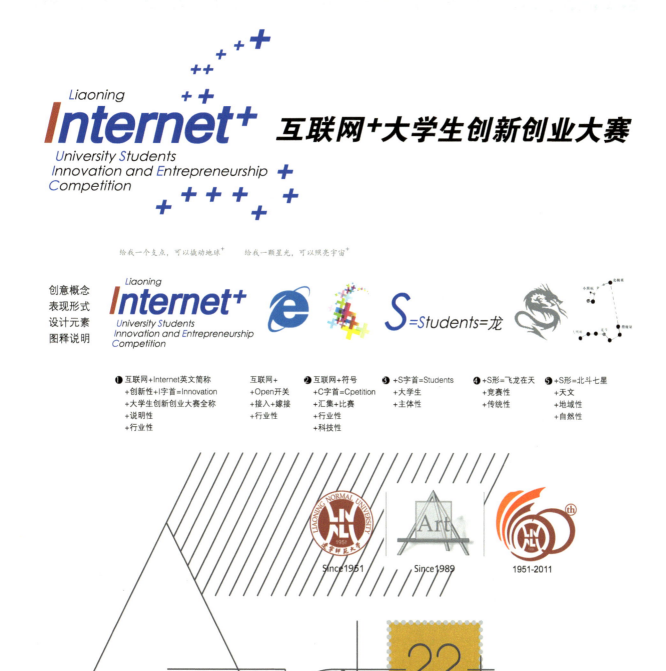

辽宁师范大学60周年校庆标识是由数字和图形构成的。图形以"60"数字形象，寓意学校六十华诞；图形恰似翻卷的图书，传达教育、科学、文化概念，寓意学校人才辈出；图形巧妙构成"两轮双翼"和"OK"手势，传达腾飞、庆典、欢庆概念，寓意学校明天更美好。

实战案例：二级学院标识设计

城市与环境学院
School of Urban Planning and Environmental Science, LNNU

创意概念：城市山水

■ 山水画卷：设计方案采用辽宁师范大学英文简称"ＬＮＮＵ"为图形元素，构成城市中建筑群的形象，运用了轻松随意的大写意表现方法来描绘标志的图形，线条富有很强的起伏感和节奏变化，呈现出城市中有山有水有建筑群的现代化城市环境特征。
■ 绿色城市：标志中的绿色向我们展示了一个和谐文明、清新舒适的城市面貌，与学院的整体属性特征相吻合，体现了环境与城市给我们的总体印象，展现了学院的蓬勃生机与活力。

教育学院
School of Education, LNNU

创意概念：五育·五优

■ 五个U标志"五优人才"：五优的人才培养模式，意为"德、智、体、美、劳"全面发展，标志采用5个旋转排列的U构成太阳花的圆形状，代表向上、欣欣向荣，具有一种和谐的美感，圆在中国文化中代表美满、吉祥，寓意教育学院的蓬勃发展。
■ 四书五经：标志5个U构成四书五经，是中国传统文化教育的根源，体现教育学院的学术地位。
■ 五育并举的教育体系。
■ 五行：蕴涵天地人和的哲学思想。

生命科学学院
School of Life Science, LNNU

创意概念：双螺旋

■ 标识以DNA双螺旋结构片断为主要设计元素。蓝色代表地域，绿色象征生命。双螺旋结构脱氧核糖核酸(DNA)提供了诠释和利用生命体有机结构的重要工具，同时寓意无限发展与上升。DNA携带生命遗传基因，是生命本源，也是生物研究的基本内容。21世纪是一个属于生命科学的世纪，如果说人的遗传基因决定了人的素质，那么，生命科学学院的DNA决定了他们的天赋使命：探寻生命的奥秘。

法学院
School of Law, LNNU

创意概念：王冠·权杖

■ 博学明法 厚德济世
■ 权威性：标志采用权杖图形体现法律的神圣与公正。权杖代表无上的权威和地位，与我国古代的玉玺有着相似的地位和作用，律师必须是法律的捍卫者，是真理的传递者。用权杖结合英文缩写LNNU来构成法学院标志，更加能够体现法律的内涵和宗旨。
■ 历史感：我国的权杖文化经历了一千余年的历史，能够体现华夏文明的发展历程，具有深厚的文化底蕴和历史感。
■ 识别性：用权杖来代表法律，意向准确，更容易与其他行业区别。

历史文化旅游学院
School of History, Culture and Tourism, LNNU

创意概念：以史为鉴

■ 博古通今 开创未来：铜镜文化有古老的渊源和深刻的寓意，标志采用铜镜的造型，能够体现我国悠久的历史文化底蕴，中国文化的整体观和全息性，也能从中国铜镜文化中得到证明，从铜镜这个角度，几乎可以窥见中国文化史的整体特点。
■ 以史为鉴可以知兴替：古人云："以铜为鉴，可以正衣冠；以人为鉴，可以明得失；以史为鉴，可以知兴替"。标志从中国传统纹样中提取出马踏飞燕的造型，与圆形的铜镜相结合，简洁、概括、富有美感。

体育学院
School of Physical Education, LNNU

创意概念：V胜利

■ 体育精神：标志以激昂的体育精神为创意来源，鲜红飞扬的旗帜体现了燃烧自我和挑战生命的体育精神，采用鲜红色将燃烧的火焰、激动的心跳、强烈的震撼融于其中，体现了学子们勇于挑战自我和奋发向上的体育精神。
■ 飞翔的翅膀：体育代表拼搏向上，是一种骄傲，标志以"飞翔的旗帜和展开的翅膀"为图形意象。
■ 胜利的V：体育的力量是斗志，斗志决定成败，标志的图形构成胜利Victory的开首字母V，象征体育永不言败的胜利精神所在。

计算机与信息技术学院
School of Computer Science and Information Technology, LNNU

创意概念：点击·指北针

■ 人生的指北针：标志以古代四大发明的"指北针"为灵感来源，结合了现代的设计元素构成图形意向，计算机学院是人生的"指北针"，寓意了莘莘学子将在这里实现远大的理想。

■ 科技的齿轮：计算机是新兴产业，是科技进步的代表，更是时代的先驱，科技齿轮的转动象征着创新、发展的精神。

■ 四通八达发展的方向：在现代社会中，计算机行业越来越规范，专业细分化趋势加快，我们更加要把握好时机、方向，致力于科学的教学管理模式。

外国语学院
School of Foreign Languages, LNNU

创意概念：羽毛笔

■ 羽毛笔的历史：羽毛笔作为书写工具记录了欧洲文明进程的每一阶段，几乎所有的文字著作都是依靠这种造价低廉的羽毛笔来完成的，因此它在欧洲各国风行一时，成为外国语言文字的代表符号。标志采用了羽毛笔的造型与外语学院的英文Foreign的开首大写字母F相结合，构成了整个标识图形。

■ 文化的结合：外国语学院是中西结合的纽带桥梁，标志采用具有中国民族特色的红色与外国语言文字的代表符号结合构成，隐喻中西文化的合璧。

管理学院
School of Management, LNNU

创意概念：M目标管理

■ 识别性：M+V-Managerment释义为管理，有管理即意味着成功。字母M的设计与V胜利（victory）相结合，即成功＋胜利！

■ 目标性：定位准确。管理不能一概而论，目的性、针对性必不可少，标志的背景设计成镖靶的形式，意于体现管理的目标性。

■ 关联性：成功之门。大写的M像一扇门，如同麦当劳的金色大门，给人印象深刻。如果说麦当劳的金色大门通向美食，那么管理学院的这个M大门就是通向财富与成功之门。

化学化工学院
School of Chemistry and Chemical Engineering, LNNU

创意概念：C60

■ 标识不仅是单纯的外形表现，同时应具有一定的学术内涵。设计方案采用了几近完美的分子结构图——碳60，一个普通的化学元素，呈现了一个多姿多彩的化学世界。

■ 这一图形作为化学与化工学院的代表元素，采用几何的构成图形体现标识内容，具有较强的行业属性和代表性，追求学术与艺术的完美结合。

图书馆

创意概念：四书五经

■ 标识以图书馆建筑外形为主要设计元素，采用透视视角，显得方正、厚重。右面提炼为四个书脊，左面提炼为五个书脊，代表《四书》、《五经》，象征图书馆丰富的藏书。

■ 标识整体如一排排书架，斑驳的留白又似一扇扇敞开的智慧之窗。胸怀全校师生，服务读者至上，图书馆成为师生的知识圣殿。

后勤集团
Logisics Group, LNNU

创意概念：LNNU盾徽

■ 标识采用盾徽作为基本框架，体现出后勤保障的宗旨。他们内练素质，外塑形象，坚持三服务、两育人的宗旨，牢固树立服务意识，切实提高服务质量，努力成为全校师生的坚实后盾。

■ 采用飘带与后勤集团的英文相结合的表现形式，体现一种服务理念，进一步阐明后勤集团"师生至上、服务第一"的理念。

数学学院
School of Mathematics, LNNU

创意概念：123 Σ

■全人类的智慧：文化有国界，数学无国界。标志以三种不同国家的数字结合到一起，构成了数学学院的设计创意，代表了全人类的智慧。
■阿拉伯数字"1"——阿拉伯数字是世界上最完善的数字制，是全世界通用的数学符号。
■罗马数字"Ⅱ"——罗马数字的产生标志着古代文明的进步。
■汉语数字"三"——汉字的象形特点在构型中直观形象地表现出神秘的数字蕴涵。

影视学院
School of Film & Television Art, LNNU

创意概念：FT 眼睛

■视觉艺术：标志通过符号的构成形式来表现，提取"影视"二字的英文缩写"F/T"，将其演变成眼睛的形状，同时学院是中日共同办学，通过"F/T"的变形也巧妙地展现出来，标识具有很强的视觉性。
■识别性：眼睛是人类心灵的窗口，亦是视觉传达艺术的重要媒介载体，标志设计通过眼睛的图形特征表达学院的行业属性——影视专业，通过眼睛去观察世界，了解世界，同时呈现出更多优秀的影视作品供人们赏析。

研究生院
School of Graduate Studies, LNNU

创意概念：LNNU 学位帽

■将设计理念和人类情感符号化，既体现了行业的共同属性，又具有独特的个性，优质的教育、优秀的学子，通过辽师大英文缩写 LNNU 来构成一幅学子形象。标识中的学位帽代表了研究生院的教育特点，笑脸形象是阳光、希望的象征，体现出学子们积极向上、不断开拓进取的学习精神。标识色彩以辽师蓝为主色，与国际教育行业接轨的同时，又喻示辽师人的沉稳内敛，象征辽宁师范大学研究生院是一支具有蓬勃朝气的生力军。

继续教育学院
School of Continuing Education, LNNU

创意概念：e 黄金螺旋

■螺旋——继续而永无止境：形状来自天然海螺，精确的制图体现了学院严谨的教学作风，同时螺旋状本身具有不断扩大、繁衍、上升的趋势，给人一种积极向上的意念。
■逗号——追求而永无止境：标志的外形的开端像一个大的逗号，象征学习是一个长久的过程，永无终止。
■e——教育而永无止境：education 教育，对于个人有着重要的影响，体现了继续教育学院对学生负责、对社会负责、对学校声誉负责的办学宗旨和教学理念。

文学院
School of Chinese Language and Literature, LNNU

创意概念：C 龙

■泱泱华夏之风，跃动在龙头凤尾组成的 C 形标识中。
■对现代中国人来说，龙的形象更是一种符号、一种意绪、一种血肉相联的情感。凤凰乃中国古代传说中的百鸟之王，常用来象征祥瑞，古时比喻有圣德的人。凤凰的形象融合了古代各个不同氏族所崇拜的自然物的特征，成为美的图腾。
■龙和凤都是传说中的神异灵物，喻义自强不息、智慧和瑞的君子人格；极富内涵的温润美玉，象征华夏文明的士黄色，揭示着黄中通理的文学之大美。承继传统、止于至善，这当是文学院师生的追求。

物理与电子技术学院
School of Physics and Electronic Technology, LNNU

创意概念：物之理

■PET 是物理电子技术学院英文释义 School Physics and Electronic Technology 的缩写形式。采用字母作为标识的主要设计元素是现代标识设计的常用手法，英文缩写形式在现实生活中大量使用，得到人们的广泛认可。此种设计简约、现代、通俗易懂，便于记忆。各个元素点、线、面、体的有机结合，使得标识形态静中有动、动中有静，呈现出亦动亦静的境界，揭示力与运动的和谐之美。

美术学院
School of Fine Arts, LNNU

创意概念：画架

■ 特征鲜明：借用埃舍尔大师独特的错位及矛盾空间的表现手法，将美术学院具有代表性的画架巧妙地表现出来，体现艺术的真实，具有新颖的趣味性和个性特征，更加耐人寻味。

■ 色调高雅：标识整体采用高级灰的色调，色彩具有包容性，可以融合在任何色彩的环境下，高雅而不突兀，完美地体现了美术专业的格调和品味。

■ 识别性强：标识中加入英文单词，使得学院的识别性更强。

国际商学院
LNU-MSU College of International Business, LNNU

创意概念：CIB 算盘珠

■ CIB的标志设计在现代企业集团中具有典型的行业代表性，是经济管理、前卫和智慧的代名词。本标志的设计即以此为灵感来源，采用了国际商学院的英文缩写CIB来构成标识图形，整体感觉简洁大方，呈现出国际商业化的概念印象，用算盘珠的形式构成字母的构架，灵活生动，充分体现了学院的办学理念和时代特征。红色与褐色搭配，寓意学校与密苏里州立大学的良好合作关系。

政治与行政学院
School of Political Science and Administration, LNNU

创意概念：基烙·权杖

■ 标志由6个旋转排列的政治英文单词首字母P组成，具有广泛的识别性，采用标志文化中花押"基烙"的表现形式。花押是权威和地位的象征，运用花押中的表现形式，为标志增添了一层神秘和权重的政治色彩，并具有深厚的历史性。

■ 和谐共生，协同发展：标志采用平面构成方法，利用字母P形成六个辐射状的直线，代表宇宙的六个方向，寓意和谐共生，协同发展。

国际教育学院
College of International Education, LNNU

创意概念：CIE 龙

■ 设计成龙型的C，既是China、Chinese、Collage的首字母，还包括Circumnavigate the world的含义，是对国际教育学院吸收全世界各国学子和海外华侨来中国学习汉语言文化，把中国语言的精髓传达到世界，让中国和世界紧密相连的最好表达。CIE即"国际教育学院"英文释义"College of International Education"的缩写形式。

音乐学院
School of Music, LNNU

创意概念：百灵鸟

■ 音乐学院标识取"凤凰、琵琶、五线谱、太极"等设计元素，运用充满动感的五线谱将之融为一体，在视觉上表现出无形中有形，不拘一格的活泼形象，达到"观其形如闻其声"的意境。凤凰高贵华丽，琵琶声情交融，太极的形状隐逸其中，寓意我国传统艺术的博大精深及音乐的和谐自然。

海华学院
Haihua College, LNNU

创意概念：三人行

■ 标识是一枚独具个性的印章，通过印章形式表现标识，厚重典雅，个性突出。标志设计将"华"字进行变形，取其具有代表性的"三个人"，"三人行必有我师"，一语双关，三个"人"形组成海浪的形状，既含容了学院名称，将"海华"二字蕴含其中，又凸显了海华学子谦恭谨严、团结有力、勇往直前的品格。

100+1

教育类案例精粹汇集

	A	B	C	D	E
1					
2					
3					
4					
5					

F G H I J

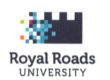

IT TECHNOLOGY
IT 科技类 / 行业典型案例分析

 "十二章纹"之"山"纹

D- 形式说：图式·结构·组织

❶

■ axway 新 logo

■ Seagate 希捷新品牌形象

❷
■ 属性：是所有物质共有的性质。
行业属性
识别属性
品牌属性
　Axway 把公司定位于 a catalyst for transformation（信息交换的催化剂），强调解决方案帮助客户公司发展的作用。
　希捷科技 (Seagate Technology) 主要产品包括桌面硬盘、企业用硬盘、笔记本电脑硬盘和微型硬盘。

■ 特性：是区别于其他物质特有的性质。
个性
共性
特性
　Axway 的新 Logo 图形采用了抽象的希腊神话的鹰头狮身神兽格里芬 (Griffin) 形象，同时，推出了心的广告语。
　Seagate 新品牌形象的重点是动态标志，将数据展现为一种为人类创造、文明以及进步提供动力的富有活力的事物。

■ 风格：整体上呈现的有代表性的面貌。
扁平
多元
个性
　2015 年希捷科技重塑品牌，新品牌形象强调了希捷广泛的产品解决方案如何将公司在数据存储领域的深厚行业知识扩展至闪存、系统以及解决方案等领域，旨在服务更广泛的消费群体以及合作伙伴。

❸
D 形式说：图式·结构·组织
■ 图式：
　图式 schema，是人脑中已有的知识经验的网络，是认知的基本构造单元。图式也表征特定概念、事物或事件的认知结构。社会知觉的基础是被认知事物本身的属性，这包括认知者的经验、认知者的动机与兴趣、认知者的情绪。进行社会知觉时，图式对新觉察到的信息会起引导、组合的作用。

D 形式说：图式·结构·组织
■ 结构：
　结构 Structure，是组成整体的各部分的搭配和安排。事物造型的连结构架、构成式样，也指艺术造型等各部分的搭配和排列。

D 形式说：图式·结构·组织
■ 组织：
　组织 organization，从广义上说，组织是指由诸多要素按照一定方式相互联系起来的系统。安排分散的元素或事物使之具有一定的系统性或整体并使之成为配合关系紧密的一个系统；使得机体中构成造型的单位，是由许多形态和功能相同的构成元素按一定的方式结合而成的。

创意法门 / 设计道场

设计 100+1，创意 1001

100+1 条设计法则，1001 条创意线索

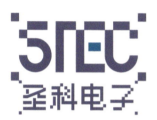

创意哲学 + 设计故事
100+1=1001

100 + 1 种设计思维与创意概念；
100 + 1 种设计理念与品牌形象；
100 + 1 种设计方法与创意路径；
100 + 1 个蕴含丰富信息和情感的标志创意；
100 + 1 个实战案例；
100 + 1 个企业品牌；
100 + 1 个设计策略；
100 + 1 次学术讨论；
100 + 1 次创作心得；
100 − 1 = 0；
100 次失败 + 1 次成功；
1001 夜讲不完的设计故事；
……

木马计·潜规则

问计
设谋

IT 科技类

基础理论 + 专门知识
20%
教育观念 + 实训践行
30%
经典案例 + 实战心得
50%

实战案例：大连网

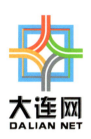

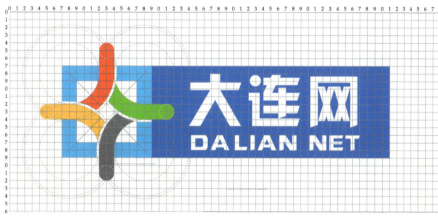

大连网·大连市信息资源管理中心 标志 标准作图（准几何制图法 & 网格放大法）

IT 科技类

创意法门 / 设计道场
100+1=1001 条创意设计线索

实战案例： 中国软件和信息服务交易会

中国国际软件和信息服务交易会 / 标志

"标志图形" + "英文连字"

"标志图形"汉字"中"的变形，突出中国软交会说明性；

标志图形"中"字上下开口，体现开放性及交流性；

"英文连字"英文简称，展现国际性；

中国国际软件和信息服务交易中心 / 标志

软件和信息服务业的奥林匹克

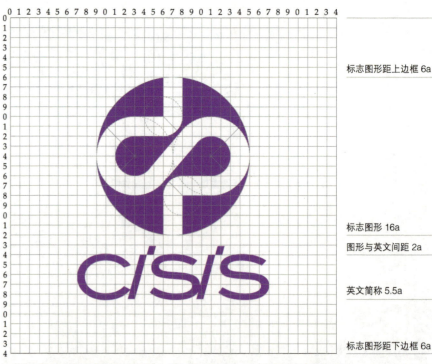

标志图形距上边框 6a

标志图形 16a

图形与英文间距 2a

英文简称 5.5a

标志图形距下边框 6a

中国国际软件和信息服务交易中心 / 标志标准作图，比例关系及网格放大法

中国软交会 CISIS 英文连字标识及中、英文全称标准组合模式，
标准作图及网格放大法

中国软交会 CISIS 英文连字标识，中、英文全称及辅助图形，标准组合模式，
标准作图及比例关系

标识基本元素组合模式距上边框 8a

中国软交会标志(辅助)图形(五大洲网络) 18a

CISIS中国软交会英文连字标志图形 5a+1a
英文连字标志图形与标准中英文全称间距 1a
标准中英文全称 2a

标识基本元素组合模式距下边框 9a

标识基本元素
组合模式
距右边框 9a/11a

标识基本元素
组合模式 X:22a; Y:27a

标识基本元素
组合模式
距左边框 11a/8a

IT 科技类 | 63

100+1

创意法门 / 设计道场
100+1=1001 条创意设计线索

CISIS(中国软交会)英文首字缩写简称,组成英文连字,即"连字标识"作为中国软交会英文名称(连字是印刷用语,是指把两个以上文字铸成一条组合字体)。但现在连字得到了广泛的应用,像品名和公司字号及博览会等专属名称,在决定复数文字排列时,使相邻字体成为一个整体,经注册后,其他人不能随便使用的,得到法律保护的文字设计,均为"连字"像(SONY)和(HONDA)等一类连字本身就作为商标标记,这类标记有靠阅读和声音能记忆的特长,是以文字的拼法和声音,行业和字形的关系综合而成的"连字标识",是标识设计的现代化潮流及国际化趋势,是标识国际化惯例及通用标准模式,例如IBM 条纹联合标志 SONY 组字商标、lenovo 新标识等均是英文连字标志设计,德国汉诺威信息及通信技术博览会 CeBIT 也都是英文连字标识。现成字体对将要与自己相邻的文字是不能预想的,只有采取无论什么样的字来都可以相处的形态,但是,由于连字的排列是已经决定和固定好了的,有极强的专属性,更容易形成个性和风格,连字本身即成为标识。国际化连字不胜枚举。

CISIS "英文连字标识"
阳文小写(cisis)

CISIS "英文连字标识"
阴文小写(cisis)

CISIS "英文连字标识"
阳文大写(CISIS)

CISIS "英文连字标识"
阴文大写(CISIS)

CISIS「英文连字标识」阳文小写(cisis)到阴文大写(CISIS)识别步骤,及标识形象风格的形成过程

■ CISIS 中国软交会 "英文连字标识" CISIS 大写阴文(黑底白字)

■ 黑底反白 "C·I·S·I·S" 五个字母整条连字
■ 黑底反白 "C·S·S" 三个字母 "I·I" 将整条分成三块,整体上仍成为一体 "I·I" 是空格也是字母,形成了 "CISIS" 连字标识设计的最大风格、形象个性及品牌特征;在 "C·I·S·I·S" 的体验审美中,标识形象也即在形式中见出个性与美感⋯⋯

中国国际软件和信息服务交易会　　China International Software & Information Service Fair

中国国际软件和信息服务交易会
China International Software & Information Service Fair

CISIS中国软交会"英文连字标识"

CISIS(大写)"英文连字标识"标准形

CISIS(小写)"英文连字标识"标准形
CISIS(大写)的延展形　　　　　CISIS　　　延展出CISIS的
　　　　　　　　　　　　　　　　　　　　辅助图形五大洲世界地图

世界地图-国际性
点振图形-行业性
国际化形象设计匹配国际性
专业展览会
中国软交会从亚洲走向世界

CISIS中国软交会"英文连字标识"+"世界地图图形"
网点图形+英文连字＝CISIS中国软交会标志标准组合
（"世界地图图形"作为一种辅助可根据实际情况适时使用）

中国国际软件和信息服务交易会
China International Software & Information Service Fair

CISIS(中国软交会)"英文连字标识"及辅助图形标准组合模式

主色调 y100m30/y20m100c40　　

代表中国所处的亚洲，及黄皮肤的中国人及"黄·紫"尊贵、富足、希望；
"黑色"神秘、庄重；"灰色"现代、科技、未来

辅助色 K100/K25(银)　　

创意法门 / 设计道场
100+1=1001 条创意设计线索

实战案例： 圣科电子

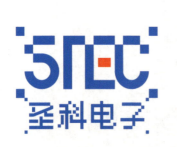

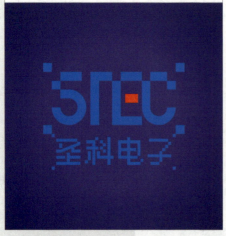

圣科电子 / 标志

- 入选《中国设计年鉴》2002-2004 标志专业卷
- 2005《中国之星》设计艺术大奖 / 优秀设计奖

IT 科技项目九宫格

A

B

C

D

E

F

A. INGT 英腾科技 / 标志
 - 2011《中国之星》设计艺术大奖 / 优秀设计奖
B. 翰林提学习机 / 标志
C. H.L.T.
D. 金鹏电子 / 标志
E. JINPENG
F. HONSEN / 标志
H. Link Software Research
 蓝河软件研究 / 标志
 - 2011《中国之星》设计艺术大奖 / 优秀设计奖
I. 787 通讯 / 标志

G

H

I

100+1

创意法门 / 设计道场
100+1=1001 条创意设计线索

实战案例： EDU 爱丁数码

Edu爱丁数码-展台

□ 爱丁数码 / 标志 - 2008《中国之星》设计艺术大奖 / 优秀设计奖

 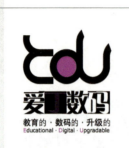 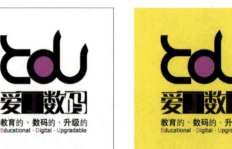 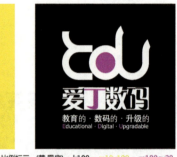

Edu爱丁数码-标志(竖式)标准组合模式及标准制图法　■k100　■m10y100　■m100cy20　　　Edu爱丁数码-标志(竖式)标准组合模式及比例标示--(黄,黑底)　■k100　■m10y100　■m100cy20

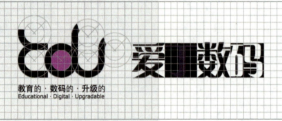

Edu爱丁数码-标志(横式)标准组合模式及标准制图法　■k100　■m10y100　■m100cy20　　　Edu爱丁数码-标志(横式)标准组合模式　■k100　■m10y100　■m100cy20

 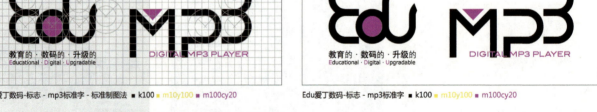

Edu爱丁数码-标志 - mp3标准字 - 标准制图法　■k100　■m10y100　■m100cy20　　　Edu爱丁数码-标志 - mp3标准字　■k100　■m10y100　■m100cy20

Edu爱丁数码-mp3标准组合模式 - 标准制图法　■k100　■m10y100　■m100cy20　　　Edu爱丁数码-mp3标准组合模式(黄底)　■k100　■m10y100　■m100cy20

实战案例： 华信集团

□ 华信集团标志及标准英文/全称·标准作图法（准几何制图法、比例标示法、网格放大法）

□ 华信集团标志及标准英文/全称 –（正稿）

100+1

创意法门 / 设计道场
100+1=1001 条创意设计线索

实战案例：lngt 英腾科技 / 嘉信通讯 / 787 通讯

lngt 英腾科技标志　网格放大法 \ 比例标示法 & 准几何标准作图

嘉信通讯标志　网格放大法 \ 比例标示法 & 准几何标准作图

787 通讯标志　网格放大法 \ 比例标示法 & 准几何标准作图

创意概念："数字华表"2025 创新中心

2025 INNOVATION CENTER 创新中心 / 形象景观、标志雕塑

100+1

IT 科技类案例精粹汇集

	A	B	C	D	E
1					
2					
3					
4					
5					

F G H I J

HOTEL LEISURE
酒店休闲类 / 行业典型案例分析

 "十二章纹"之"龙"纹

E- 体系说：典型·类型·谱系

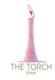

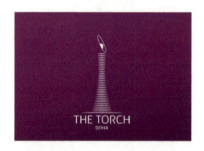

■ The Torch Doha logo

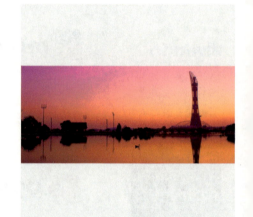

■ 多哈火炬酒店夜景外观

■ **属性**：是所有物质共有的性质。
行业属性
识别属性
品牌属性

卡塔尔的多哈火炬酒店（The Torch Doha）是多哈亚运会的火炬主塔装修而成的一家五星级酒店，其外形酷似当地著名的羚羊角，为了提升多哈的旅游吸引力，将该酒店打造成中东的一颗旅游新星。该标志由英国 SomeOne 设计。

■ **特性**：是区别于其他物质特有的性质。
个性
共性
特性

在 317 米高空同时配有 360 度观景台，整个多哈城尽收眼底。标志呼应了火炬塔的设计，对于这类特色建筑物的项目，体现建筑物外观是不二之选，表现出一种与项目相适应的神韵或特点，使其能够在全世界各地进行有效沟通。

■ **风格**：整体上呈现的有代表性的面貌。
扁平
多元
个性

酒店标志以金色、褐色及深蓝深红等不饱和色会比较常见，按理作为一家位于沙漠地带的酒店，黄褐之类的颜色或许会更适合，但运用了紫色，以一种不常见的颜色来体现一个前卫的新品牌，也体现出一种与众不同。

E 体系说：典型·类型·谱系
■ **典型**：

典型，旧法、模范：足以代表某一类事物特性的标准形式。具有代表性的事物、行业标准及企业形象特征，是企业形象的代表。也指造型艺术作品中创造出来的既有鲜明的个性又能表现出人的某种社会特征的艺术形象，尤其是标识设计，充分显现出其个性特征的，使之成为品牌形象的典型和典范。

E 体系说：典型·类型·谱系
■ **类型**：

类型，广义的类型一般被定义为一种约束，也就是一种逻辑公式。是一系列满足确定约束条件的元素，更抽象的方式可以把一个类型当作规定一个约束条件，如果我们规定的约束条件越好，相对应的被定义元素的集合就越精密，对事物类型的分析，是做好 logo 设计的关键。

E 体系说：典型·类型·谱系
■ **谱系**：

谱系，是指一个有历史渊源的事物形成的系统。常用于表述记载有关品牌源流关系。来源于同一企业及品牌的人或事物形成的系统，它们具有相同的抗原抗体特异性。延伸引用于表述有发展渊源的关系，以统一的形象使之成为品牌发展的谱系。

创意法门 / 设计道场

设计 100+1，创意 1001

100+1 条设计法则，1001 条创意线索

创意哲学 + 设计故事
100+1=1001

100 + 1 种设计思维与创意概念；
100 + 1 种设计理念与品牌形象；
100 + 1 种设计方法与创意路径；
100 + 1 个蕴含丰富信息和情感的标志创意；
100 + 1 个实战案例；
100 + 1 个企业品牌；
100 + 1 个设计策略；
100 + 1 次学术讨论；
100 + 1 次创作心得；
100 − 1 = 0；
100 次失败 + 1 次成功；
1001 夜讲不完的设计故事；
……

木马计·潜规则

问计
设谋

酒店休闲类

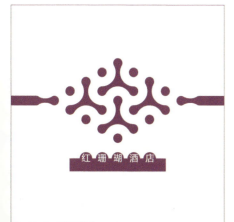

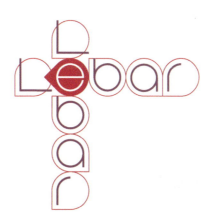

基础理论 + 专门知识
20%
教育观念 + 实训践行
30%
经典案例 + 实战心得
50%

酒店休闲类 | 75

实战案例：大伙烤肉

实战案例："六点半"咖啡

企业吉祥物是以平易可爱的人物或拟人化形象来唤起社会大众的注意和好感。大伙烤肉以中国儿童人物为原型，塑造一个天真可爱的孩子，不仅在造型上能赢得消费者的好感，同时，也能拉近消费者与企业之间的关系；吉祥物外圈也寓意着大伙"风风火火"的激情及迅速滚动的发展趋势。

作为公司的品牌形象，标识是大伙烤肉视觉识别系统的核心，是公司最为重要和最为明显的象征。

大伙烤肉·伙娃 / 标志

"六点半"咖啡 / 标志

实战案例： 中山大酒店　　　　　　　　　　　　　**实战案例：** 红珊瑚酒店

中山大酒店 / 标志

中山大酒店·店徽　网格放大法 \ 比例标示法 & 准几何标准作图

红珊瑚大酒店·店徽　网格放大法 \ 比例标示法 & 准几何标准作图

红珊瑚酒店 / 标志

酒店休闲类 | 77

创意法门 / 设计道场
100+1=1001 条创意设计线索

实战案例： 乐吧标识设计

LeBar logo准几何制图法　☐紫调：c55m100y55k10

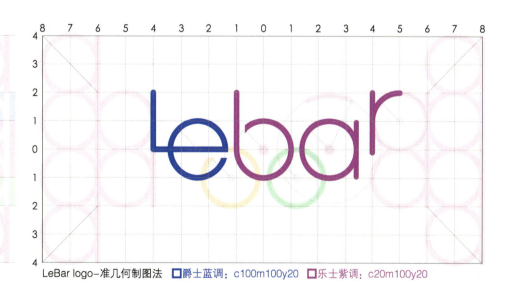

LeBar logo-准几何制图法　☐爵士蓝调：c100m100y20　☐乐士紫调：c20m100y20

酒店休闲类 | 79

100+1

酒店休闲类案例精粹汇集

	A	B	C	D	E
1					
2					
3					
4					
5					

F G H I J

FOOD & BEVERAGE
快速消费品类／行业典型案例分析

 "十二章纹"之"华虫"纹

F- 象征说：符号·形象·图腾

①

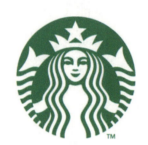

■ STARBUCKS 2011

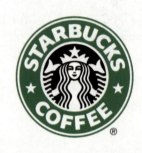

■ STARBUCKS 1992

② ■ **属性**：是所有物质共有的性质。
行业属性
识别属性
品牌属性

"星巴克 STARBUCKS"是美国一家咖啡连锁店的名称，创立于 1971 年，现已经是全球最大的咖啡连锁店。这个优美的"绿色美人鱼"尾海神形象 logo，已经成为美国文化的象征，并深深地烙印在消费者的脑海里。

■ **特性**：是区别于其他物质特有的性质。
个性
共性
特性

STARBUCKS 品牌 logo 经过了 4 次主要变动，显得一次比一次简洁，符合了时代的进步意义和现代的审美变化，"星巴克"的品牌 logo 创作源泉来自于一幅斯堪的纳维亚的双尾美人鱼木雕（版画）图案，传达出原始与现代的双重含义。

■ **风格**：整体上呈现的有代表性的面貌。
扁平
多元
个性

1992 年，星巴克 logo 将美人鱼图像进行放大处理，更加突出美人鱼的核心视觉元素。2011 年，将原本环绕在圆形美人鱼图像以外的外圈直接拿掉，只保留了放大了的美人鱼图像，logo 显得非常"酷"和简洁，更加具有视觉冲击力。

③ **F 象征说：符号·形象·图腾**
■ **符号**：

符号 Symbol 是符号学的基本概念之一，是具有代表意义的标识。是指一个社会成员共同约定的用来表示某种意义的记号或标记。是意义的载体，是精神外化的呈现，具有能被感知的客观形式，可以是图形图像、文字组合等，甚至可以是一种思想文化的代表，具有抽象性、普遍性、多变性的特征。

F 象征说：符号·形象·图腾
■ **形象**：

形象 Image 指能引起人的思想或感情活动的具体形态或姿态。视觉形象（VI）是以标志、标准字、标准色为核心展开的完整的、系统的视觉表达体系。将企业理念、文化、服务、规范等抽象概念转换为具体符号，塑造出独特的企业形象。视觉形象最具传播力和感染力，最容易被公众接受。

F 象征说：符号·形象·图腾
■ **图腾**：

图腾一词来源于印第安语"Totem"，意思为它的亲属、它的标记。Totem 的第二个意思是"标志"。图腾标志在原始社会中起着重要的作用，它是最早的社会组织标志和象征。它具有团结群体、密切血缘关系、维系社会组织和互相区别的职能。图腾：一个群体的象征，主要是为了将一个群体和另一个区分开。

创意法门 / 设计道场

设计 100+1，创意 1001

100+1 条设计法则，1001 条创意线索

创意哲学 + 设计故事
100+1=1001

100 + 1 种设计思维与创意概念；
100 + 1 种设计理念与品牌形象；
100 + 1 种设计方法与创意路径；
100 + 1 个蕴含丰富信息和情感的标志创意；
100 + 1 个实战案例；
100 + 1 个企业品牌；
100 + 1 个设计策略；
100 + 1 次学术讨论；
100 + 1 次创作心得；
100 − 1 = 0；
100 次失败 + 1 次成功；
1001 夜讲不完的设计故事；
……

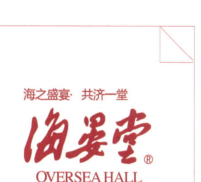

木马计 · 潜规则

问计
设谋

快速消费品类

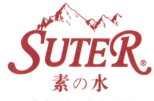

基础理论 + 专门知识
20%
教育观念 + 实训践行
30%
经典案例 + 实战心得
50%

100+1

创意法门 / 设计道场
100+1=1001 条创意设计线索

实战案例： 金首脑系列产品

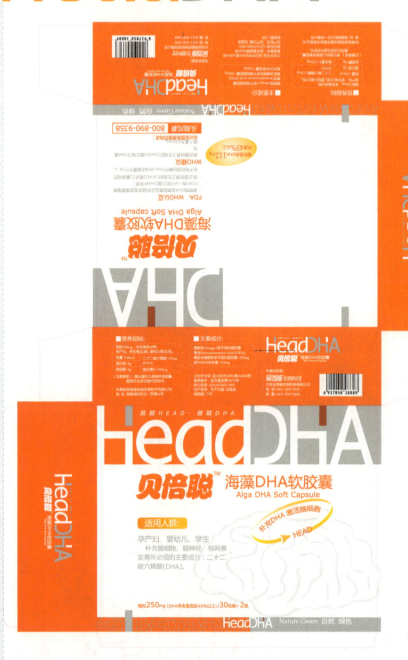

□ 金首脑 贝倍聪 HeadDHA / 标志
- 2008《中国之星》设计艺术大奖 / 优秀设计奖

HeadDHA　首 脑 HEAD · 健 脑 DHA

实战案例：海晏堂全案品牌策划

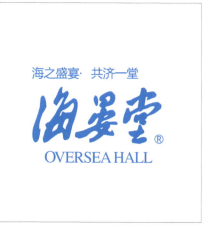

"蓝+绿"健康伴侣，这对儿可爱的海精灵，再一次被我们唤醒了。它俩儿的亮相，有如一缕大海的新风，充满了健康感与亲和力，一定会让保健品市场眼前一亮，我们决定让健康伴侣在本次促销活动中贯穿始终，起到形象代言的亲善作用。

品牌危机

品牌核心策略轨迹。蓝+绿"B&G"，有别其他竞争的核心价值。

在大连海参保健品市场中，海晏堂的市场占有率超过50%，销售渠道主要以商场专柜、门店为主。非得、海龙诞、欧参宝、海离素、长生岛等本土与外埠品牌除了自立门店，销售渠道更是充斥了药店、商场以及一切可以销售产品的空间，竞争异常激励。而且，竞品对海晏堂的跟进手法非常贴近。

突围策略

在这种市场情况下，海晏堂必须建立自己的独门利器，从根本上扼断竞争者的严重跟风与复制！蓝+绿"B&G"——是为海晏堂品牌提供的核心概念。首先挖掘产品的市场独有性，其次是建立海晏堂品牌的独有性。根据海晏堂的金字塔式产品结构（胶囊类——即食类——酿造类）三大品类，建立"蓝+绿"健康流行色，引导"蓝+绿"健康时尚风，从"海洋包围陆地"的品牌战略着手，全方位打造"海晏堂健康的航空母舰"，最终打造"蓝+绿"健康营养品系列任务，将逐渐在市场中形成海宴堂独特的健康观、价值观与发展理念。

品牌精灵诞生

"蓝+绿"品牌概念与"蓝+绿"健康伴侣是吉日吉时诞生的孪生兄弟。

市场，是印证一个品牌推广成功的最有效的地方，挖掘并提出海晏堂健康品牌概念"蓝+绿"，与品牌形象代言"健康伴侣"的造型设计，是为海晏堂"企业+产品"二合一的全新整合创意，使海晏堂品牌与产品形象得以完美融合、互为依托的想法。

"蓝+绿"概念的提出，完全顺应了企业的快速发展及产品结构的丰富变化，在"蓝+绿"概念的大框架下，无论是企业的主导产品海参营养素、"母力"胶囊，还是即食类产品、酿造产品，都有广阔的适应度，全面整合了企业及产品形象，共享品牌形象，共享核心诉求，优化海晏堂企业品牌资源，形成独特的企业理念及销售主张的"二合一""蓝+绿"思想是在整合企业和产品的基础上诞生的，是企业和产品的核心，其思想适用于三大品类乃至于"海、陆、空"三大行业品类：海（海味）——海洋产品深加工；陆（山珍）——即食类产品深加工；空（宇航食品）——营养素开发，这一切都需"自然与科学"的结合。

从提出"蓝+绿"概念后，就得到了客户的认可，同时，在市场推广与媒体传播上得到了实效应用。

创意法门 / 设计道场
100+1=1001 条创意设计线索

"蓝+绿"攻略全面的展开,势必会掀起"蓝+绿"浪潮秋冬进补时令,"蓝+绿"上市策略:从"蓝+绿"的健康流行色,到"科学进补、自然吸收",再到"科学保健、蓝绿有加",一定会一次叫响"蓝+绿"健康时尚风。但是,首创的东西,必须用足够大的声音来传播,才能阻断跟进者的仿效。我们计划以海陆空三大主力军,齐头并进,打造健康产业的航空母舰。

但此时,也是客户企业兼并与产品结构变化的重要时期,所以,全面的营销广告推广暂时搁浅,这艘未来的航母一边筹备"军需粮草",一边做好了随时作战的战备状态。

品牌孵化器的国际性雏形现身——B&G

从母品牌到子品牌的衍生——品牌战略管理,全力打造"海晏堂B&G国际化"品牌。

经过多年的合作,"蓝+绿"印象已经深入人心,为了使海晏堂品牌在国际市场上得到更清晰的识别,使其品牌生命线更为长久,谋划在"黄金周"5~7天长假里积蓄力量,创建性的"蓝+绿"概念得到了更高一步的升华!一个更新的、更国际化特征的名字诞生了——"蓝+绿B&G"(Blue and Green)!

海晏堂"蓝+绿"全新的企业+产品的概念,在同质化市场中显示了品牌的差异性优势,颜色分明地与同类品牌区别开来。从"蓝+绿"健康工程到"蓝+绿"健康联盟,海晏堂的领导者品牌轨迹日渐清晰。

海晏堂多品牌战略思考路径

海晏堂(核心思想)"蓝+绿",品牌延伸"B&G"(国际化品牌)

三大品类的三角关系,健康企业的"蓝+绿"健康工程,行业的"蓝+绿"健康联盟。

全面整合产品结构

海晏堂产品已经从单一的海参营养素到同类的"母力"胶囊,进而到即食类产品,再到酿造菜助理酱油,实现了功能性食品到四季营养食品的多元化发展,同时更意味着行业的潮流趋势。我们在思考:产品的诉求必须要有更大的适应度,必须全面整合产品结构,从而确立海晏堂行业及市场的领导者地位;那么,如何整合海晏堂的产品结构呢?

通过海晏堂核心思想"蓝+绿"品牌延伸,在"B&G"国际化品牌的统合下,全面整合产品结构。

从情感诉求到创意策略的思考路径

在同质化市场中,我们发现很难发掘出"独特的销售主张(USP)",与其费力不讨好地去说产品微不足道的"特点",还不如去说形象,产品"是什么",因而,时下保健品广告多采用形象策略,都在走情感诉求的路数。但在创意策略上,总让人感到有些似曾相识的无奈。

赋予"蓝+绿"产品想像力,"怎么说""科学进补、蓝绿有加"这一广告语,把品牌的外观、内质、个性极明快地道出,又具有引发想像的隐喻功能,看似简单,实则精深,完全可以统领传播方向及广告风格。海晏堂"蓝+绿"是站在行业的角度来统合行业标准且又十分符合海晏堂企业身份,"一父多子"、"一企多牌"、"一品多牌"的多品牌战略,为企业打造行业领导品牌打下了坚实的理论基础。

倡导社会公益事业观

在社会公益活动中,除了宣传"蓝+绿"特有的产品保健功能外,我们建议提倡一种互助互爱、友善助人的高尚情操,倡导一种积极健康向上的生活方式,让全民对海晏堂的品牌及产品建立好感度、信任度。同时,让海晏堂的三大品类的三角关系,在市场大环境下相互支持,良性循环,健康成长。

望梅止渴＋会员营销的广告捆绑效应,让营销市场一路飘红
"蓝＋绿B&G"全攻略——"色"彩营销;特"色"营销;绝"色"营销

在海晏堂三周年店庆之际,国家首条海参(FD)冻干生产线又将同时启动,我们决定围绕店庆与FD冻干技术把文章做大。

在同质化的市场中,唯有特色传播能创造出差异化的品牌竞争优势。以"蓝＋绿"为轴心的指导方向,印证了"营销即传播"的市场事实。"蓝＋绿"以消费者需求为"轴心"从企业——产品概念到产品包装设计及广告、促销公关等营销推广手法的综合运用,始终围绕着这个"轴心"转,它不仅仅是企业销售部门及广告公司的事,更是涉及产品研发人员以及企业全体人员,乃至销售代理商、零售商之事。在这个定义上,营销即传播,有效的营销是传播的开始,最有效的传播,是介入营销全过程的传播。

四记重量级组合拳,出击大连保健品市场

"蓝＋绿"健康伴侣,这对儿可爱的海精灵,再一次被我们唤醒了。它俩儿的亮相,有如一缕大海的新风,充满了健康感与亲和力,一定会让保健品市场眼前一亮,我们决定让健康伴侣在本次促销活动中贯穿始终,起到形象代言的亲善作用。

在"蓝绿攻略"促销活动方案中,我们创新组合了四记重量级组合拳出击大连保健品市场,同时,制造行销话题,为新闻媒体提供了重量级的新闻看点。

第一组 打"特色拳"——"店庆特色促销"FD冻干草莓",只送给专属会员;加深顾客提前对FD冻干产品的消费体验,形成口碑效应;同时,也为主导产品海参营养素做支撑,丰富了产品线。

第二组 打"唯一拳"——国内首条海参FD冻干生产线启动;显示客户的企业实力与先进技术。

第三组 打"见证拳"——200名会员亲临生产基地,见证"规模化—透明化—专业化"生产全过程;让顾客亲自来见证、传播什么是纯的绿色产品。

第四组 打"诚信拳"——30家专卖店盟友誓师,亲笔签写"绿色健康消费、阳光诚信行动"健康联盟百米长卷;针对目前海参市场的产品品质参差不齐、诚信度差而特别策划的。

"只送给海晏堂专属会员的FD冻干草莓"这支广告,是要店庆后第二天紧接着打的信息,因为正赶上6月22日端午节,要给会员送礼。在客户的三周年店庆提案会上,吃着FD冻干草莓,一则"望梅止渴"的广告便吃出来了,市场买不到,消费者吃不到,海晏堂为专属会员送到。这则"望梅止渴"的广告,其实是借店庆送礼,让会员亲口尝到海晏堂FD冻干技术的产品,形成口碑效果,同时,直指竞争对手,可谓一举三得,效果非常棒!而且更让同行业"望梅止渴",心痒手痒却找不到止痒的良方。同时,6月16日,被我们定了为海晏堂的海参文化节,在销售淡季提前阻断了旺季促销的噱头。最后,我们展示出"生产线—产品线—品牌线—事业线—荣誉线"一系列企业生命线,连线海晏堂,从各个层面建立海晏堂保健品行业的领导地位,给竞争对手以强大的威慑力。

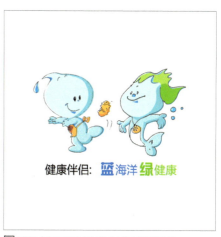

□ 2005《中国之星》设计艺术大奖／优秀设计奖

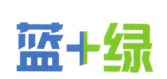

100+1

创意法门 / 设计道场
100+1=1001 条创意设计线索

健康，在阳光下行动诚信，在市场中永驻

6月16日，10多辆贵宾大巴载着会员、记者一起来到旅顺口区的生产基地，参加海晏堂国内首条海参FD冻干生产线启动仪式。一到厂区，我们就被一片蓝色的海洋吸引住了，600多人手里撑着海晏堂特制的蓝雨伞，在蒙蒙细雨的招呼下，势如一股股涌动的蓝色海浪。让在场的人感动的是海晏堂的员工一直冒着雨井然有序地为来宾服务。30名专卖店门店店长当场亲笔签写"绿色健康消费、阳光诚信行动"健康联盟百米长卷，令在场的200名身穿海晏堂文化衫，头戴遮阳帽的会员颇为感动。其中一位会员代表动容地说："今天我确实感受到了自己是海晏堂的亲属，不仅参观了咱海参营养素生产的全过程，还有我们现场这30家专卖店的诚信行动，这可不是说出来的，海晏堂做的我今天算是见识了，咱海晏堂的产品没说的，放心吃吧！"

6月22日，正是端午节，我们打电话到中山门店，客户在电话里没讲话就先乐上了："哎呀！抢疯了！！海参营养素要断货了，已送过FD冻干草莓的会员希望还能领到一罐给朋友尝尝，没领到的会员听说好吃，队都排到大街上了！我们的预测很准——"海参销售的淡季皆因FD冻干草莓的原因成了旺季。

为了丰富终端促销工具，我们针对此次活动，特别赶做了一期《蓝绿风潮》特辑DM给会员，为此次公关促销画上了圆满的句号。

做足山珍海味的文章，做实教育营销，成就海晏堂百年品牌
（海之盛宴 共济一堂——蓝色事业 绿色产业）

3 + 70=703：海晏堂的"吸星"大法，3岁的海晏堂兼并70岁的渤海工业，70年内功，一朝炼就。

"蓝+绿"，最终要回到企业和产品的根本

海晏堂，作为海字号的领航人，产品的多元化是在"蓝+绿"核心思想下，细分市场和细分品类保持的焦点经营，最终才会创造新品类，赢得话语权。

针对现在市场要么"创意泛滥"，要么诉求无常识，要么"过度营销"，要么跟风"模仿秀"的现象，我们总在自问"蓝+绿"营销的根本是什么？我们也不断回应：它是品牌的"色彩营销—特色营销—绿色营销"。因为，只有品牌营销才能促进产品真正意义上的销售。

海晏堂企业营销的核心，就是要在消费者的心智中建立起"蓝+绿"健康主义这一独特认知。独特认知不等于要标新立异，比如，在众多彩电品牌中，创维也同样提出了一个并不新奇的概念"健康"，这就足以让创维建立自己独特的认识，从而使之成为彩电的第二品牌。海晏堂在保健、健康业中当然要提健康，只是企业怎么个提法。"山珍海味——吃绿色山珍，吃蓝色海味"，海晏堂倡导的"蓝+绿"健康工程（企业），"蓝+绿"健康联盟（行业），以及"蓝+绿"健康理想主义（事业），就是吃天然的、吃绿色的、吃科学的。其核心主张在体现企业自身特点的同时，昭示着行业特征，行业领导者品牌和专家品牌的海字第一号"海晏堂健康航母"即将浮出水面。

《教育营销》成为企业与市场沟通的新载体

有了企业和行业的转型和发展方向，接下来就是产品的营销，尤其是保健品，从沟通时代，一对一时代，最终是客户时代。只有消费才会产生购买，才会产生价值。《蓝绿风潮》特辑的快速回应，不仅扩大了行业影响力，更让消费者进一步地了解了海晏堂文化与纯产品。以崭新的营销方式——《教育营销》，让消费者先成为我们健康刊物的读者，再成为我们的忠诚客户。

冻干食品是未来食品的发展方向，而海洋类冻干食品则是海晏堂的未来发展方向。我们相信，海晏堂，势必做大百年企业，成为天生的赢家。

国内首条海参FD冻干生产线投产仪式现场，市、区领导及行业人士到场参加。

海晏堂邵俊杰董事长与20年工龄的老工人代表、会员代表一起启动生产线按钮，标志着保健食品技术迈入了崭新的时期；30家门店店长共同签写"健康联盟诚信消费"的百米长卷。

专家点评

打造了一个全新的品牌概念，将海洋与绿色食品两个市场卖点进行巧妙的结合，形成一定的市场整合力，并由此全力延伸产品的市场深度，将原本单一的产品卖点扩充到一个更高层次，利用一系列强力的市场传播策略进行了有效的市场推进，打造品牌，打造未来。

——《广告人》杂志社执行主编
关　键

在竞争激烈的保健品市场中，"海晏堂"凭借自己的品牌核心策略，突出重围并逐步在市场中形成自己独特的健康观、价值观与发展理念，从而完全体现了市场是印证一个品牌推广成功与否的有效地方。

——天津师范大学教授
许　椿

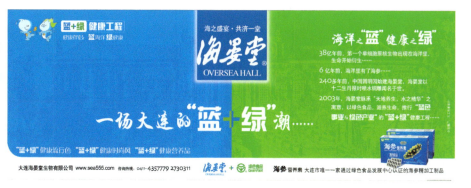

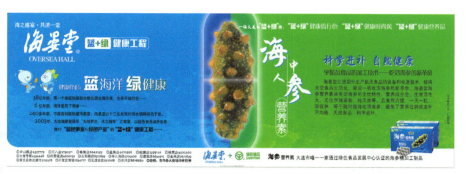

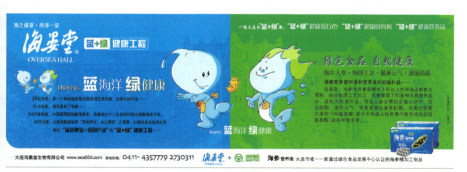

100+1

创意法门 / 设计道场
100+1=1001 条创意设计线索

实战案例： SUTER 素の水

SUTER 素の水
品牌核心策略 & 形象包装设计

富氢活性矿泉水

- **S**ource 优·水源
- **U**niverse 全·人类
- **T**echnology 真·活性
- **E**nergy 高·能量
- **R**ich 富·氢水

+富氢 +健康
生命の水·健康の源

N38.8° 世界黄金水源带
108m 长白山尾脉 龙头镇 -180米取水
7层天然过滤 高科技 全面检控
日本专利 小分子团 高能活性水
素水 +H⁺+Health 富氢水时代

营养成分表
天然矿物质含量 (mg/L)
锶 0.2-0.39
偏硅酸 15-20
钠 15-50
钾 0.65-2
钙 54.63-59.52
镁 5.5-16
溶解性总固体 270-430

日本专利·24小时全程监制
产品标准号：GB8537
辽矿泉注字：MW20040225号
水源地：大连市旅顺口区龙头镇
保质期：12个月
避免阳光直晒及高温储存
生产日期(批号)见瓶体
电话：0411-86537868 www.sushui.com
荣誉出品：大连龙泽山泉科技有限公司
日本监制：日本高新水技术开发株式会社
委托加工方：大连大商天然矿泉水有限公司

实战案例： 九羊羊奶形象包装设计

图标体系——富氢矿泉水"5H"标准认证体系

 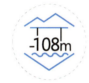 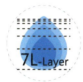

N38.8° 世界黄金水源带　　关东第一山长白山尾脉龙头镇矿泉水源 –108米取水　　7L–Layer 过滤（天然·高科技）　　小分子团（高能·活性水）　　富氢 +H–

Suter 素の水 （Hydrogen Water）富氢矿泉水-高能活性水

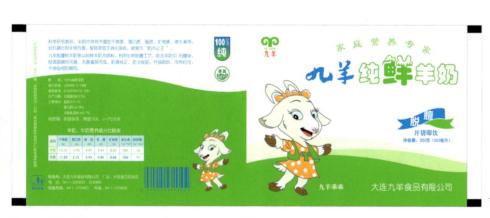

吉祥物：小羊乖乖–九羊羊奶形象

九羊羊奶产品包装设计

快速消费品类案例精粹汇集

	A	B	C	D	E
1					
2					
3					
4					
5					

F G H I J

 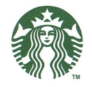

CULTURE MEDIA
文化传媒类 / 行业典型案例分析

 "十二章纹"之"宗彝"纹

G- 标识说：图形·连字·LOGOtype

①

■ BBC Three

■ 哈佛大学出版社 logo

②
■ **属性**：是所有物质共有的性质。
行业属性
识别属性
品牌属性
　英国广播公司第三台 BBC Three，是英国广播公司 (BBC) 旗下面向 16 ~ 34 岁年龄组播出的频道。
　哈佛大学出版社（Harvard University Press）创建于 1913 年，是具有很高学术声誉的出版社，百年庆推出新 Logo。

■ **特性** 是区别于其他物质特有的性质。
个性
共性
特性
　BBC 第三台新 Logo 保留了旧 Logo 中粉红色的传统，但英文的数字"three"被舍弃，新引入了一个罗马数字"Ⅲ"的图形符号，代表 BBC 的第三台，也是"！"号，BBC 第三台以全部在网上播放的方式播出。

■ **风格**：整体上呈现的有代表性的面貌。
扁平
多元
个性
　如今面对来自于数字阅读器、网络浏览器等新媒体应用存在的一些问题，新标识取代经典的传统盾牌标志，新标志简洁现代，由六块红色长方形组成，方块间负形为抽象 H 字母，其形如书柜，又似窗户。

③
G 标识说：图形·连字·LOGOtype
■ **图形**：
　图形 Graphical，在二维空间中用轮廓划分出若干的空间形状，图形是空间的一部分且不具有空间的延展性，它是局限的可识别的形状。

G 标识说：图形·连字·LOGOtype
■ **连字**：
　连字是字体设计中的一种装饰表现手法。连字字体大多为较单纯的字体，因此，比之一般字体来，更多地用粗线的字体和富于变化的字体，不少属于字体的陈列展示类型。在连字中有在夸张的花式的装饰文字和手迹等字体中所见不到的变化。

G 标识说：图形·连字·LOGOtype
■ **LOGOtype**：
　LOGOtype 即 logo，代表徽标或商标。logo 在生活实践中经过提炼、抽象与加工，集中以图形的方式表现出来，并且表达一定的精神内涵，传递特定的信息，形成人们相互交流的视觉语言。徽标作为一种识别和传达信息的视觉图形，以其简约、优美的造型语言，体现着品牌的特点和企业的形象。

创意法门 / 设计道场
设计 100+1，创意 1001
100+1 条设计法则，1001 条创意线索

创意哲学 + 设计故事
100+1=1001

100 + 1 种设计思维与创意概念；
100 + 1 种设计理念与品牌形象；
100 + 1 种设计方法与创意路径；
100 + 1 个蕴含丰富信息和情感的标志创意；
100 + 1 个实战案例；
100 + 1 个企业品牌；
100 + 1 个设计策略；
100 + 1 次学术讨论；
100 + 1 次创作心得；
100 − 1 = 0；
100 次失败 + 1 次成功；
1001 夜讲不完的设计故事；
……

木马计·潜规则
问计设谋
文化传媒类

基础理论 + 专门知识
20%
教育观念 + 实训践行
30%
经典案例 + 实战心得
50%

天禹天工

天禹文化整合营销传播机构
天禹传媒｜天工设计

地址：大连市沙河口区西安路90号 116021
　　　广荣大厦 16F-3
天工 (Tel)：0411-84508300　84509300(Fax)
天禹 (Tel)：0411-84508311　84509311(Fax)
E-maill：daliantenko@vip.sina.com

一根绣花针 ＼ 巧夺 [天工]
一根金箍棒 ＼ 大闹 [天宫]
　　　　　　　[天公] 作美　招募 天才

1994.8-2014.8　天工廿年庆　禹域尽欢颜

廿年天工
炼就火眼金睛
考工·巧工·神工

今朝天禹
甲申应运而生
禹功·禹鼎·禹域

天禹文化
学院派+实战派
营销·广告·设计

天兵天将
抱团 打天下

实战案例： 天禹传媒

天禹文化

　　天禹文化是集合策略、创意、设计、广告、传媒、行销于一体的整合传播机构，是理论与实践相结合的策略咨询与品牌规划团队（学院派+实战派）。"天禹文化"4A公司的理念，简单有效的运营模式，把国际化视野融合本土化智慧，以视觉设计、创意营销、文化传播等知性服务为主导，致力于创意工业及地产、商业、IT、保健品健康事业及旅游休闲娱乐等时尚文化产业的推动与发展，为客户和社会提供专业的IBC品牌传播设计及实效的IMC整合行销传播服务。

天工设计 / 天禹传媒

　　天工设计，百工修行，天人合一，炼就火眼金睛……，以"考工·巧工·神工——天工的开物创造"，以学院派的治学精神，专门、专心从事视觉设计、广告策划、文化传播领域的科学研究与实践创作，是高校美术学院的专业实习基地，《中国广告》理事单位。

　　天禹传媒，以"禹功·禹鼎·禹域——天禹的文化传播"，以实战派的实效追求，专业、专注从事品牌传播设计，整合行销传播，致力于创意工业、时尚产业及互联网社会化媒体的文化传播。

100+1

创意法门 / 设计道场
100+1=1001 条创意设计线索

实战案例：书画苑标识

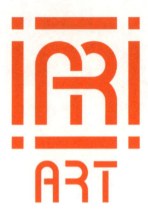

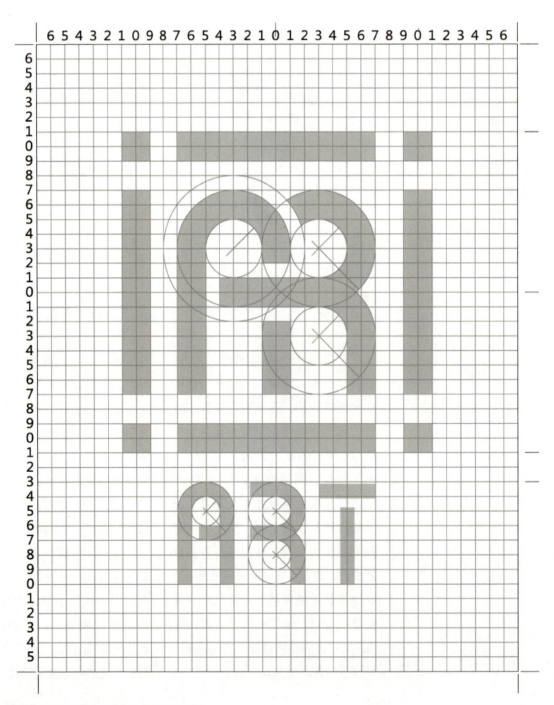

网格放大法 \ 比例标示法 & 准几何标准作图

□ 书画苑 / 标志

中西合璧，文化大同的创意概念

人们常把图形喻为"世界语"，因为它不分国家、民族、文化深浅、语言差异的影响，普遍为人所看懂，并会不同程度地理解其中的含义。"一图顶万言"，因为图形比文字更形象、更具体、更直接。书画苑标志就是这样的"世界性"的视觉语言，也可以说是在国际语境下来理解中国的民族文化语义的大同性。

书画苑标志设计的发想源于中西合璧的设计意念。纵向，以传统民族文化和吉祥象征图案为设计意念的主体，体现"中式"文化概念；横向，以西方文化元素和现代构成方法，展现现代文明的审美意念。中西合璧地体现传统与现代、东方与西方相结合的审美意念和文化诉求。

书画苑标志形象中西合璧，展现了艺术的共性，又独具个性和文化特征；概念简单具有完整的统一性；意念多样又具有广泛的延展性。

名副其实，图文并茂，形神兼备的标志设计

标志符号的特征，在于展示某种明确而清晰的"视觉力"结构，从而来解释所代表事物的独特性质，因此，只有当标志与其他构成要素相结合，并强化了标志与被标示事物之间的联系，在这样的语境下才能完成准确的视觉表达。

六书造字，现代构成 书画苑的标志设计，以汉字"画"（笔画结构）为基本构型要素；以英文"ART"（A、R、T）为基本造形元素，依据"六书"造字法，把基本造型元素"A""R""T"，经过穿插、共用、假借、会意，形成了汉字"画"字中的"田"字形，与汉字"画"字的笔画外框共同构成了书画苑标志的基本图形，吻合汉字"画"字的笔画特征和间架结构，使"书"（字的特征）与"画"（图的形式）得到了统一，成为书画苑标志名副其实，图文并茂、形神兼备的完美形象。

言简意赅，形象代表 "书"与"画"荟萃之处称为"苑"，此乃书画苑的说明性。人们习惯地把"书画苑"简称为"画苑"，语境使语义单一化，从而使"画"字成为"书画苑"的标志和形象代表。

书画同源，中西合璧 书画原本指中国传统文化，而现在，她已是一切视觉艺术的代表，中西合璧的称之为"ART"，所以，书画苑的标志设计以"画"代表东方文化；以"ART"代表西方艺术，在"画"与"ART"中西合璧的语境下，体现传统与现代、东方与西方相融合的审美情趣，这也是东、西方艺术发展的趋势。

"书画苑"的标志形象，较好地传达了书画同源、中西合璧这一文化意念。

民族的，世界的大同文化
——中国传统民族文化的设计意念

汉字的设计灵感 中国的方块文字汉字，是象形文字，象形文字是一种形态性记号，汉字抓住了事物的典型特征，把记号性的文字结合于某种事物的视觉化形象，或把文字化成图画元素来表现，具象和抽象巧妙结合，用高度提炼的表现方法，使字体具有很强的可塑性和创意性，使文字形象化，字意象征化。

由此产生了书画苑标志的设计灵感，创想源于汉字"画"字。"字画"也即"书画"，"字形画意"便构成了书画苑"汉字"的设计意念。书画苑标志以汉字"画"字为构形与造型的基本要素，把汉字"画"字形象转化为图形标志，使之成为文化的图腾，展现书画苑独特说明性和专属性的同时，使之成为承载文化的标志。

100+1
创意法门／设计道场
100+1=1001条创意设计线索

字花的组合图案　把字作为图案适当连锁组成的纹样，俗称为字花。"A""R""T"相连组成曲水字花，英文为"ART"汉字为"田"字同构组成"画心"，与汉字"画"字的点画外框形成的"画幅"，共同构成了汉字"画"字的字花图案，亦就诞生了书画苑标志形象。

条幅的艺术作品　书画苑标志图形与名称竖排组合，极像字画条幅，恰如其分地表现出专业与行业特征。一枚好的标志，不仅仅是一个图案，又是一幅画品，更是让人无限感知的艺术，"画如花，字如人"，艺术的价值在于人的欣赏，书画苑标志设计体现了人与艺术作品的互动。

封泥的中国印迹　书画苑的标志设计犹如一枚（朱文）篆刻印章。印章，人和团体的信物，印章具有标志特征，一枚古朴又现代的"封泥"展现说明性的同时又独具中国文化意味。一方"汉印"印出了中国五千年文化，2008年北京奥运会会徽亦诞生了"中国印"，这都说明了"越是民族的，越是世界的"。中国传统文化称"诗、书、画、印"为"四艺"，书画苑正是以此为标志和宗旨，作为弘扬传统文化的理念和追求。

灯笼的标志溯源　书画苑标志图案又像一支高高挂起的大红灯笼，极具中国传统民俗特征，又体现了书画苑发扬光大传统文化的理念与追求。灯笼又称"幌子"，"幌子"是最早的广告媒介，是商家店铺的招牌和标志，原始的招牌与现代的标志，书画苑标志溯本求源，以"标志"作为标志，再恰当不过了。

剪纸的民间艺术　书画苑标志图案亦像一幅剪纸图案，民间、民族文化精髓鲜活地跃然纸上，无论是窗花装饰，还是艺术欣赏，都寄托着人们的审美愿望。

博古的通今文化　书画苑标志图案又像一个博古架，不仅在形式上雅致美观，而且具有很强的装饰性和实用功能。博古架是承载名人字画、文房四宝、古玩瓷器等器物的装饰载体。书画苑则是一个艺术的展厅，是一个古玩的市场，是一个博古通今的文化沙龙。

吉祥的、象征的标志图腾
——中国民间吉祥象征图案的设计意念

标志，是形式代表，是精神象征，图文并茂，形神兼备，VI与MI完美结合，才能展现CI企业形象。标志最大的特征就是具有一定的象征意义，即所谓的象征性，标志是企业文化的精神内核和图腾。

回纹的文化渊源　回纹，钟、鼎等器物上广泛应用的图案，具有长久不断的吉祥象征意义，书画苑标志图案具有这种可连续性，意寓着中国传统文化的源远流长，及书画苑对弘扬传统文化不懈努力的精神追求。

方胜的吉祥胜意　方胜，是民间图案的绝妙意匠，代表着人们的审美愿望。红色的菱形连结而成的纹样称为"彩胜"或"方胜"，以表示吉祥。从书画苑标志图案四端纵横引伸连结可成各种形状，意味着长久不断的吉祥胜意。

拐子龙的装饰风格　书画苑标志设计意念的灵感之一来源于"拐子龙"，书画苑标志图案可连结成各种样式的"拐子龙"图案，使传统文化得以充分体现。同时与书画苑现有建筑装饰风格相统一。书画苑标志形与形相连，意与意相通，无处不体现着形神兼备的标志设计境界。

盘长的一切通明　中国图案形式与内容的关系，往往以"暗示"或"比喻"或"谐音"或"象征"的艺术手法出现。中国传统吉祥图案盘长，像肠子的形状，象征着连绵不断。肠、长同音同声，绵长又意味着长久不断。盘长通常代表八吉祥的全体，称为"八吉"。也有把"方胜""盘长"与"书""画"等八种杂宝称为"八宝"，这种吉祥图案，可以广泛应用到建筑、家具、用具、器物、文房四宝等上面，起到美观的装饰作用，又寄托了人们的美好愿望。

书画苑的标志以形寓意，以意通神，具有广泛的吉祥象征意义。从形象到意象，书画苑标志具有浓厚的中国传统文化色彩和鲜明的艺术特征，充分体现了名副其实、图文并茂、形神兼备的设计境界和中西合璧的审美意念。

文化传媒类标识设计九宫格

A

B

C

D

E

F

G

H

A·02视觉/标志-入选《中国设计年鉴》
B·03非常视觉/标志-入选《中国设计年鉴》
2002-2004标志专业卷-2005《中国设计之星》设计艺术大奖/优秀设计奖
C·04视界画展/标志-入选《中国设计年鉴》
2002-2004标志专业卷-2005《中国设计之星》设计艺术大奖/优秀设计奖
D·设计映像/标志-2008《中国设计之星》设计艺术大奖/优秀设计奖
E·中国画研究会/标志
-入选《中国设计年鉴》第四卷(2000-2001)
F·ART艺术学校/标志
G·伯为创新/标志
H·D·FTZ·E Edu 教育机构/标志

I

100+1

创意法门 / 设计道场
100+1=1001 条创意设计线索

实战案例：EYES 影视制作行

实战案例：华臣影业

华臣影业 / 标志

EYES 影视制作行 / 标志

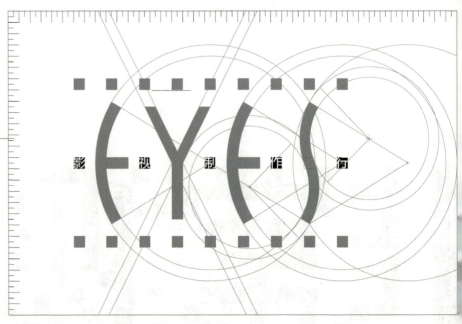

EYES 影视制作行 / 标志 – 标准作图（准几何作图法）

实战案例：华中广告

华中广告 /标志

实战案例：未来广告

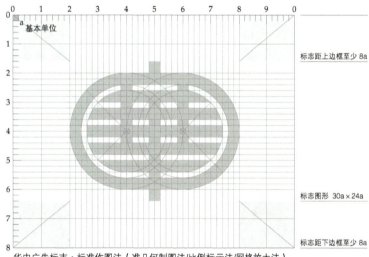

未来广告 /标志

华中广告标志·标准作图法（准几何制图法/比例标示法/网格放大法）

实战案例：亚美广告

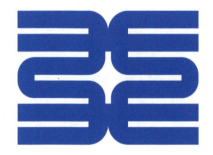

亚美广告 /标志

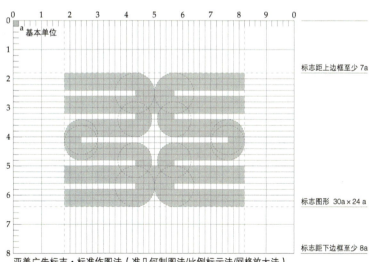

亚美广告标志·标准作图法（准几何制图法/比例标示法/网格放大法）

100+1

创意法门 / 设计道场
100+1=1001 条创意设计线索

实战案例：成大国际 / 成大留学

成大留学 / 标志

成大国际 / 标志

实战案例：达瑞文化交流

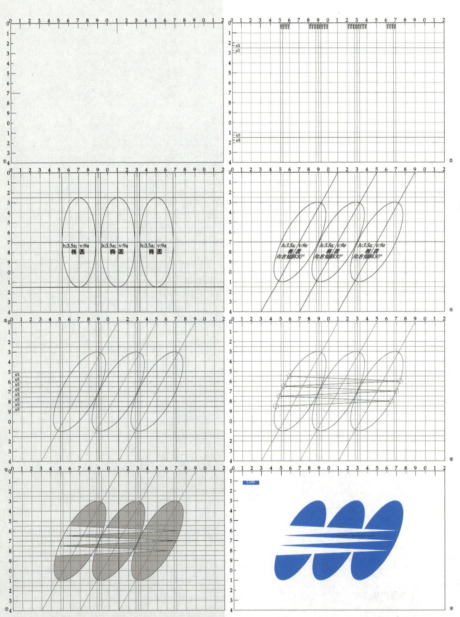

达瑞文化交流 / 标志・标准作图 (准几何法 & 比例标示法及网格放大法) & 标准作图分解步骤图
①②③④⑤⑥⑦⑧)

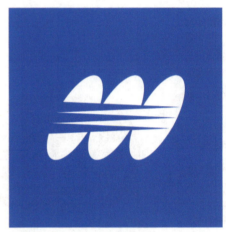

达瑞文化交流 / 标志（反白）

达瑞文化交流 / 标志制图

实战案例： DREAM

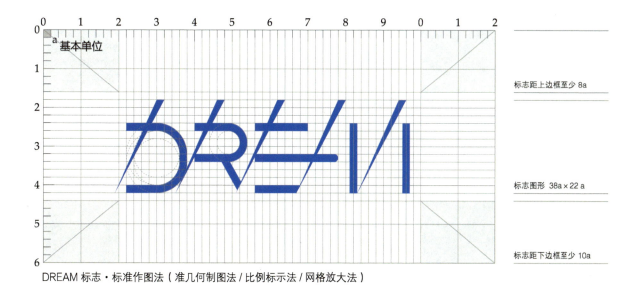

DREAM 标志·标准作图法（准几何制图法／比例标示法／网格放大法）

实战案例： 东方市场研究

东方市场研究－连字设计

100+1

创意法门 / 设计道场
100+1=1001条创意设计线索

实战案例： 艺问标志

艺 问
Art

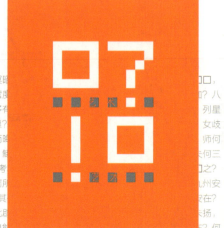

曰遂古之初，谁传道之？上下未形，何由考之？冥昭瞢暗，谁能极之？冯翼惟像，何以识之？明明暗暗，惟时何为？阴阳三合，何本何化？圜则九重，孰营度之？惟兹何功，孰初作之？斡维焉系，天极焉加？八柱何当，东南何亏？九天之际，安放安属？隅隈多有，谁知其数？天何所沓？十二焉分？日月安属？列星安陈？出自汤谷，次于蒙汜。自明及晦，所行几里？夜光何德，死则又育？厥利维何，而顾菟在腹？女歧无合，夫焉取九子？伯强何处？惠气安在？何阖而晦？何开而明？角宿未旦，曜灵安藏？不任汩鸿，师何以尚之？佥曰何忧，何不课而行之？鸱龟曳衔，鲧何听焉？顺欲成功，帝何刑焉？永遏在羽山，夫何三年不施？伯禹愎鲧，夫何以变化？纂就前绪，遂成考功。何续初继业，而厥谋不同？洪泉极深，何以窴之？地方九则，何以坟之？河海应龙？何尽何历？鲧何所营？禹何所成？康回冯怒，地何故以东南倾？九州安错？川谷何洿？东流不溢，孰知其故？东西南北，其修孰多？南北顺椭，其衍几何？昆仑悬圃，其尻安在？增城九重，其高几里？四方之门，其谁从焉？西北辟启，何气通焉？日安不到？烛龙何照？羲和之未扬，若华何光？何所冬暖？何所夏寒？焉有石林？何兽能言？焉有虬龙、负熊以游？雄虺九首，倏忽焉在？何所不死？长人何守？靡蓱九衢，枲华安居？灵蛇吞象，厥大何如？黑水、玄趾，三危安在？延年不死，寿何所止？鲮鱼何所？鬿堆焉处？羿焉彃日？乌焉解羽？禹之力献功，降省下土四方。焉得彼嵞山女，而通之於台桑？闵妃匹合，厥身是继。胡为嗜不同味，而快朝饱？启代益作后，卒然离蠥。何启惟忧，而能拘是达？皆归射鞠，而无害厥躬。何后益作革，而禹播降？启棘宾商，《九辨》、《九歌》。何勤子屠母，而死分竟地？帝降夷羿，革孽夏民。胡射夫河伯，而妻彼雒嫔？冯珧利决，封豨是射。何献蒸肉之膏，而后帝不若？浞娶纯狐，眩妻爰谋。何羿之射革，而交吞揆之？阻穷西征，岩何越焉？化为黄熊，巫何活焉？咸播秬黍，莆雚是营。何由并投，而鲧疾修盈？白蜺婴茀，胡为此堂？安得夫良药，不能固臧？天式从横，阳离爰死。大鸟何鸣，夫焉丧厥体？蓱号起雨，何以兴之？撰体胁鹿，何以膺之？鳌戴山抃，何以安之？释舟陵行，何之迁之？惟浇在户，何求于嫂？何少康逐犬，而颠陨厥首？女歧缝裳，而馆同爰止。何颠易厥首，而亲以逢殆？汤谋易旅，何以厚之？覆舟斟寻，何道取之？桀伐蒙山，何所得焉？妺嬉何肆，汤何殛焉？舜闵在家，父何以鰥？尧不姚告，二女何亲？厥萌在初，何所意焉？璜台十成，谁所极焉？登立为帝，孰道尚之？女娲有体，孰制匠之？舜服厥弟，终然为害。何肆犬豕，而厥身不危败？吴获迄古，南岳是止。孰期去斯，得两男子？缘鹄饰玉，后帝是飨。何承谋夏桀，终以灭丧？帝乃降观，下逢伊挚。何条放致罚，而黎服大说？简狄在台喾何宜？玄鸟致贻女何喜，该秉季德，厥父是臧。胡终弊于有扈，牧夫牛羊？干协时舞，何以怀之？平胁曼肤，何以肥之？有扈牧竖，云何而逢？击床先出，其命何从？恒秉季德，焉得夫朴牛？何往营班禄，不但还来？昏微遵迹，有狄不宁。何繁鸟萃棘，负子肆情？眩弟并淫，危害厥兄。何变化以作诈，而後嗣逢长？成汤东巡，有莘爰极。何乞彼小臣，而吉妃是得？水滨之木，得彼小子。夫何恶之，媵有莘之妇？汤出重泉，夫何罪尤？不胜心伐帝，夫谁使挑之？会晁争盟，何践吾期？苍鸟群飞，孰使萃之？列击纣躬，叔旦不嘉。何亲揆发，何周之命以咨嗟？授殷天下，其位安施？反成乃亡，其罪伊何？争遣伐器，何以行之？并驱击翼，何以将之？昭后成游，南土爰底。厥利惟何，逢彼白雉？穆王巧挴，夫何周流？环理天下，夫何索求？妖夫曳衒，何号于市？周幽谁诛？焉得夫褒姒？天命反侧，何罚何佑？齐桓九会，卒桓身杀。彼王纣之躬，孰使乱惑？何恶辅弼，谗谄是服？比干何逆，而抑沉之？雷开何顺，而赐封之？何圣人之一德，卒其异方？梅伯受醢，箕子详狂？稷维元子，帝何竺之？投之於冰上，鸟何燠之？何冯弓挟矢，殊能将之？既惊帝切激，何逢长之？伯昌号衰，秉鞭作牧。何令彻彼岐社，命有殷国？迁藏就岐，何能依？殷有惑妇，何所讥？受赐兹醢，西伯上告。何亲就上帝罚，殷之命以不救？师望在肆，昌何识？鼓刀扬声，后何喜？武发杀殷，何所悒？载尸集战，何所急？伯林雉经，维其何故？何感天抑坠，夫谁畏惧？皇天集命，惟何戒之？受礼天下，又使至代之？初汤臣挚，後兹承辅。何卒官汤，尊食宗绪？勋阖、梦生，少离散亡。何壮武历，能流厥严？彭铿斟雉，帝何飨？受寿永多，夫何久长？中央共牧，后何怒？蜂蛾微命，力何固？惊女采薇，鹿何祐？北至回水，萃何喜？兄有噬犬，弟何欲？易之以百两，卒无禄？薄暮雷电，归何忧？厥严不奉，帝何求？伏匿穴处，爰何云？荆勋作师，夫何长？悟过改更，我又何言？吴光争国，久余是胜。何环穿自闾社丘陵，爰出子文？吾告堵敖以不长。何试上自予，忠名弥彰？

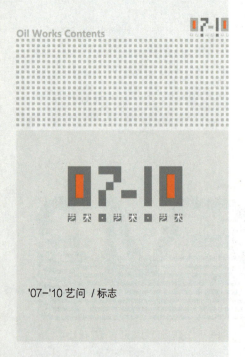

Oil Works Contents

'07-'10 艺问 / 标志

实战案例： 爱 V+ 视觉空间

I 爱 V-ZONE ／标志
视觉空间 ／标志
I 爱视觉空间 ／标志
- 2011《中国之星》设计艺术大奖／优秀设计奖

文化传媒类案例精粹汇集

	A	B	C	D	E
1					
2					
3					
4					
5					

F G H I J

GROUP ORGANIZATION

团体机构类 / 行业典型案例分析

 "十二章纹"之"藻"纹

H- 概念说：意念·概念·理念

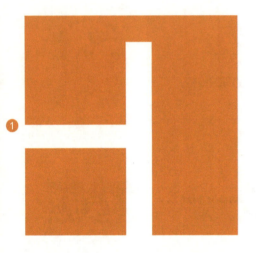

①

■ APEC PERC 2016

■ Speak Up Africa

②
■ 属性：是所有物质共有的性质。
行业属性
识别属性
品牌属性

"Speak Up Africa"是总部设在塞内加尔的一个非盈利性组织，标志通过波浪型的声波构成非洲大陆的形象。

APEC PEPU 2016 峰会 Logo 的灵感来自古代秘鲁文明的历史遗产，结合著名的卡拉尔古城的建筑设计和色彩元素。

■ 特性：
个性
共性
特性

卡拉尔古城是秘鲁的历史瑰宝，因拥有比埃及金字塔更古老的金字塔而闻名。APEC PEPU 2016 logo，恰是古城建筑造型，同时又是圆桌会议，层层外延城垛体现会议紧紧围绕"高质量增长和人类发展"的会议主题。

■ 风格：
扁平
多元
个性

"Speak Up Africa"以声波很直观地传达出"大声说出来"的创意概念。标志也像一个耳朵，体现"Speak Up Africa"是强调富有创造性沟通和宣传的机构，致力于调动非洲各国的领袖，强化全球对非洲的承诺及关注儿童健康的议题。

③
H 概念说：意念·概念·理念
■ 意念：

意念 Consciousness，即意识，是人脑对大脑内外表象的觉察，是物质的一种高级有序组织形式，它是指生物由其物理感知系统能够感知的特征总和以及相关的感知处理活动。

H 概念说：意念·概念·理念
■ 概念：

概念 Concept，是人类在认识过程中，从感性认识上升到理性认识，把所感知的事物的共同本质特点抽象出来，加以概括，是本我认知意识的一种表达，是人类所认知的思维体系中最基本的构筑单位。概念可以是大众公认的，也可以是个人认知特有的一部分。概念都有内涵和外延，即其涵义和适用范围。

H 概念说：意念·概念·理念
■ 理念：

理念 A picture in the mind，其一是"看法、思想、思维活动的结果"；其二是"观念"。通常指思想。有时亦指表象或客观事物在人脑里留下的概括的形象。理念与观念相关联，上升到理性高度的观念叫"理念"。

创意法门 / 设计道场

设计 100+1，创意 1001

100+1 条设计法则，1001 条创意线索

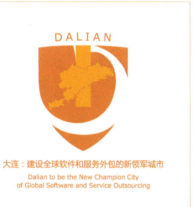

100 + 1 种设计思维与创意概念；
100 + 1 种设计理念与品牌形象；
100 + 1 种设计方法与创意路径；
100 + 1 个蕴含丰富信息和情感的标志创意；
100 + 1 个实战案例；
100 + 1 个企业品牌；
100 + 1 个设计策略；
100 + 1 次学术讨论；
100 + 1 次创作心得；
100 − 1 = 0；
100 次失败 + 1 次成功；
1001 夜讲不完的设计故事；
……

基础理论 + 专门知识
20%
教育观念 + 实训践行
30%
经典案例 + 实战心得
50%

100+1

创意法门 / 设计道场
100+1=1001 条创意设计线索

实战案例： 城市品牌——**Dalian 新领军城市**

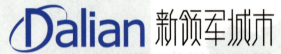

大连：建设全球软件和服务外包的新领军城市
Dalian to be the New Champion City of Global Software and Service Outsourcing

大连：建设全球软件和服务外包的新领军城市
Dalian to be the New Champion City
of Global Software and Service Outsourcing

创意概念：IT 龙

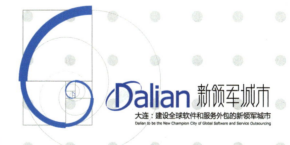

创意法门／设计道场
100+1=1001条创意设计线索

实战案例：中加国际

一、溯源

LOGO整体造型创意为：中国"红五星"+加拿大的"红枫叶"+企业"WATSON—中加国际"组合形成。作为华人创办的企业，具有强烈的中国特征与国际性特征视觉印象。

二、图文衍变完美组合

A-产业无限发展的设计方向

从华人—加拿大—产品—中加国际，这是一个国际性企业无限成长的过程。LOGO设计形态趋向中性化，寓意企业无限发展、品牌多元化开发的深远设计考量。

B-品牌视觉联想·市场终端应用设计方向

LOGO的衍生最终为品牌视觉联想·市场终端应用提供服务。所以，简约的、特征性的符号最为有效，最能引发消费视觉联想，最能在市场终端上宽泛地得到应用。

三、色彩视觉印象

"红+白"专色设计方向

LOGO的专色，采用了两国的通用色彩——品红，并巧妙地运用白色，区隔兼又联结起两国经贸合作的情感。

而热烈的红色，有如中加国际人为国际市场提供高品质产品的经营理念，寓意着中加国际的事业永远如火如荼，繁荣向上。

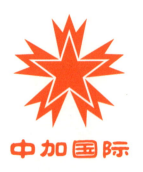
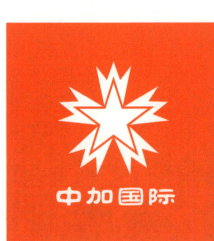

中加国际／标志

实战案例： 日本·AOTS 海外技术者研修协会会标

日本·AOTS 海外技术者研修协会会标

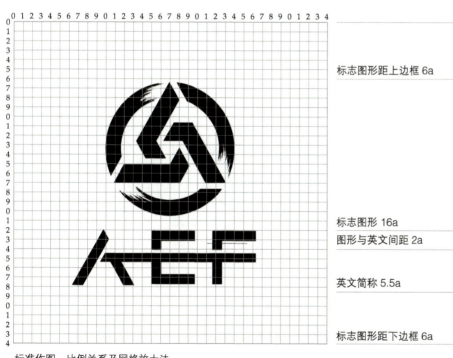

标志图形距上边框 6a

标志图形 16a
图形与英文间距 2a
英文简称 5.5a

标志图形距下边框 6a

标准作图，比例关系及网格放大法

团体机构类 | 115

实战案例：大连软件行业协会

大连软件行业协会 DLSIA
___ 信息图标及DLSIA连字设计

■ 大连软件行业协会标志图形LOGO设计造型以"DLSIA"(Dalian Software Industry Association) 英译的字头首字"DLSIA"及信息"i"组合连字设计，其中"i"是"IT"及软件信息行业的代表，是电脑工具栏i栏项，巧妙恰当地表现出"信息"的概念，同时，从"i"上一点开始延伸出一个椭圆，像一个放射的卫星，代表信息的多元及国际化，给人留下深刻的行业印象。

大连软件行业协会 – 标志图形

■ 大连软件行业协会标志图形logo设计造型以"DLSIA"(Dalian Software Industry Association) 英译的字头首字"DLSIA"及信息"i"组合连字设计，其中 图案可以作为标志图形单独使用。

大连软件行业协会 / 标志

大连软件行业协会·标志

大连软件行业协会 DLSIA 连字标志标准作图，比例关系及网格放大法

实战案例： PIPA 个人信息保护认证

PIPA 个人信息保护认证 / 标志

- 2008《中国之星》设计艺术大奖 / 优秀设计奖

实战案例：大连软件人才实训基地

■ 列奥纳多·达·芬奇
(Leonardo da Vinci) 1452-1519
意大利文艺复兴中期的著名美术家、科学家和工程师和建筑师。达·芬奇与米开朗琪罗、拉斐尔并称文艺复兴三杰，尤以《维特鲁威人》人体比例图、《最后的晚餐》和《蒙娜·丽莎》等画驰名。他的艺术成就奠基于他在光学、力学、数学和解剖学等自然科学的研究。达·芬奇以博学多才著称，在数学、力学、天文学、光学、植物学、动物学、人体生理学、地质学、气象学，以及机械设计、土木建筑、水利工程等方面都有不少创见或发明。

比例论对文艺复兴时代的艺术家有极大的吸引力，被称为神圣的比例。达·芬奇认为人体可以形成极为对称的几何图形，如脸部可构成正方形，叉的腿成等边三角形，而伸展的四肢形成的图形更是希腊人认为是最完美的几何图形——圆。

经典构图：内十外圆

罗马建筑师维特鲁威的比例学说，达·芬奇亲手绘制出"维特鲁威人"这一完美的人体，以人体张开双手模拟成十字架，与外围圆框共同形成一个内圆＋外圆的经典构图，流传后世至今。"维特鲁威人"是比例最精准的人性蓝本，后世以"完美比例"来形容当中的男性，被公认为是世界上最美的人体之一。大连软件人才实训基地的形象系统设计遵循科学规律及数理，追求科学的美，体现了现代IT人的完美人生从"大连软件人才实训基地"开始，让"学软件、做软件，到大连"成为人生目标。

精妙结构："大"字"人"形；指示大连人才；
　　　　　　"Ｉ"(i)字"T"形；会意IT软件行业
现代构成：点、线元素；方、圆结构；"大·人"、"I·T"字型
方圆理论：内圆＋外圆的圣经信仰；天圆地方的中国崇拜；
　　　　　　规矩成方圆，实训出真知——实训基地的科学理念
人本哲学："IT大人"："大"字，构成在一方形和一圆圈的正中

没有人比达·芬奇更了解人体的精妙结构，达·芬奇是宣称人体的结构比例完全符合黄金分割率的第一人，是作为哲学家、数学家、艺术家从美学的角度研究人体比例关系。

"大连软件人才实训基地"标志设计以严格的比例性、艺术性、和谐性、科学性，蕴藏着丰富的美学价值及"以人为本"的理念。

标准人才：内外兼修，秀外慧中；和谐人生，完美人格；科学标准，以人为本

■ 创意发想

达·芬奇《维特鲁威人》人体比例图

创意发想源于文艺复兴时期的达·芬奇（Da-Vinci）创作了著名的人体比例图《维特鲁威人》，这幅名画上有个极圆的圆圈，圆圈里面是一个男人，胳膊和腿向外展开像一只鹰，画名是根据罗马杰出的建筑家马克维特鲁威的名字而取（这位建筑家曾在他的著作《建筑》中盛赞黄金分割）。

标志设计借鉴欧洲文艺复兴时期的著名画家达·芬奇的设计理念及维特鲁威比例学说的精华，整个标志图形充分体现了科技美学化的创新与传统的和谐经典。

■ 完美比例

1：0.618/1.618：1黄金分割率（Golden Section）

我们都知道，若用身高除以肚脐到地面的距离；或者量一下肩膀到指尖的距离，然后用它除以肘关节到指尖的距离；再或者用臀部到地面的距离除以膝盖到地面的距离，它的结果都是PHI.1.618，线段AB、BC、DE、EF、GH、HI之间有什么比例关系？比例值是多少？ AB：BC=FE：DE=IH：HG=黄金分割比。人体人手指分节、脊柱分节等器官符合此规律。

这个规律的意思是，整体与较大部分之比等于较大部分与较小部分之比。无论什么物体、图形，只要它各部分的关系都与这种分割法相符，这类物体、图形就能给人最悦目、最美的印象。人体各部分之间的比例也符合这一规律。中世纪意大利的数学家菲波那契测定了大量的人体后得知，人体肚脐以上的长度与身高之比接近0.618，其中少数人的比值等于0.618的被称为标准美人。

大连软件人才实训基地 / 标志

黄金比例完美方圆 IT 人图标 / DITT 标准连字 / 中英文全称 50a × 32a
DITT 标准连字 25a × 17a

"DITT" 英文全称 38a × 4a

"DITT" 英文全称 38a × 3a

标志距下边框至少 10a

大连软件人才实训基地·标志图形＆标准连字基本组合模式
——标准作图及网格放大法（□白底 / 深蓝色系 / ■ C100M100/ ■ C100M80）

团体机构类案例精粹汇集

	A	B	C	D	E
1					
2					 Beauty On Water
3					
4					
5					

F G H I J

AUTO
交通汽车类 / 行业典型案例分析

 "十二章纹"之"火"纹

I- 元素说：具象·抽象·意象

■ TESLA 特斯拉电动汽车 logo

■ TESLA 特斯拉电动汽车 盾徽

1

2

■ 属性：是所有物质共有的性质。
行业属性
识别属性
品牌属性
属性特征：西方盾形外框、首字母T字为主体、英文名称TESLA最醒目位置体现行业和说明属性。爱迪生发明直流电让全人类进入电气时代，而特斯拉的交流电技术才是迄今广为使用的输电形式。这款电动汽车将改变人们的未来生活。

■ 特性：是区别于其他物质特有的性质。
个性
共性
特性
特斯拉汽车公司 Tesla Motors，是生产和销售电动汽车以及零件的世界知名公司，总部位于美国加州硅谷，是世界上第一个采用锂离子电池的电动车公司。特斯拉汽车是以电气工程师和物理学家尼古拉特斯拉的名字命名。

■ 风格：整体上呈现的有代表性的面貌。
扁平
多元
个性
Logo主体构型为盾牌形状，内部属于字母和图案的组合标志。按照特斯拉设计及制造的初衷，Logo设计为盾牌形状，意在向消费者传达特斯拉电动汽车秉承的安全驾驶理念，将消费者的人身安全放在首位。

3

I 元素说：具象·抽象·意象
■ 具象：
具象 Concretization，文艺创作过程中活跃在艺术家头脑中的基本形象和基本要求，是感知、记忆的结果，而且打上了艺术家的情感烙印，其运动过程主要是激发、强化艺术家的情感，并与情感相互作用的过程。具象不是抽象思维的起点，而是在抽象思维的作用下选取、综合表象的结果。

I 元素说：具象·抽象·意象
■ 抽象：
抽象 Abstract，是通过分析与综合的途径，运用概念在人脑中再现对象的质和本质的方法，分为质的抽象和本质的抽象。分析形成质的抽象，综合形成本质的抽象（也叫具体的抽象）。作为科学体系的出发点和人对事物完整的认识，只能是本质的抽象（具体的抽象）。

I 元素说：具象·抽象·意象
■ 意象：
意象 Intention，是指人们对待或处理客观事物的活动，表现为人们的欲望、愿望、希望、谋虑等行为反应倾向。意向是个体对态度对象的反应倾向，即行为的准备状态，准备对态度对象做出一定的反应，因而是一种行为倾向，或叫作意图、意动。

创意法门 / 设计道场

设计 100+1，创意 1001

100+1 条设计法则，1001 条创意线索

创意哲学 + 设计故事
100+1=1001

100 + 1 种设计思维与创意概念；
100 + 1 种设计理念与品牌形象；
100 + 1 种设计方法与创意路径；
100 + 1 个蕴含丰富信息和情感的标志创意；
100 + 1 个实战案例；
100 + 1 个企业品牌；
100 + 1 个设计策略；
100 + 1 次学术讨论；
100 + 1 次创作心得；
100 − 1 = 0；
100 次失败 + 1 次成功；
1001 夜讲不完的设计故事；
……

木马计·潜规则

问计
设谋

交通汽车类

基础理论 + 专门知识
20%

教育观念 + 实训践行
30%

经典案例 + 实战心得
50%

实战案例：合邦汽车

图文金字塔组合之双赢标志设计
（图形象征图腾）

· 国际性——全球国际化合作象征，双A的合邦·双赢的标志。

· 识别性——合邦的logo设计造型。以"合邦"（ALLIANCE AATO）英译的字母演变而成，有明确的说明性和识别性，同时体现了合邦品牌之于市场A地位，服务A标准，产品A标准。

整体造型为无限发展的圆形+稳定的金字塔三角形之设计考量，识别符号简约而大气。充满了力学美感，喻义着誓做行业第一交椅的雄心壮志。

· 行业性——行业属性的视觉代表，汽车方向盘之行业印象，汽车车轮之产品速度。

· 理念性——合邦的logo设计以"A""合"为造型元素，经过假借、穿插、共用的构成，体现中日两大礼仪之邦深邃文化的相互融合的"合邦"文化，图形运动演变而成圆形，宛如汽车的方向盘，又如飞驰的汽车车轮。整体造型的设计考量，充满了力量的感召力与行业朝气，同时体现"合作、双赢、竟合、发展"的合邦企业理念。

· 竟合性——作为日本三井与大汽贸易合资的中日汽贸企业，同时，更寓意着两强合作的同心圆，共同开拓汽车大市场之坚定信念，国际化合作，提升行业竞争核心力。

合邦汽车贸易有限公司 标志图形

合邦汽车 / 标志

合邦汽车贸易有限公司 标志图形·标准中、英文·标准组合模式（阳稿、阴稿）

宇宙蓝的色彩印象，意寓无限的发展理念（色彩意寓无限）

· 无限性——递进、发展、无限的企业追求

合邦logo"宇宙蓝"标准色，采用了"明蓝"+"湖蓝"+"普蓝"的三重寓意的配色组合。明朗的三种蓝调，形成层次丰富的视觉印象，传递出透明化顾客服务理念。

· 可持续性——"环保主义"的市场服务理念

合邦logo标准色与合邦的视觉符号"A"的围合造型（像一条永横的魔带），体现可持续性和无限性的同时又暗合了环保标志的寓意。合邦汽车为客户提供推广的不仅是高品质产品，更是品牌汽车的优良环保节能性能，同时，"A"将延伸传递整体视觉符号语言，将标识组合进行一体化设计，合邦希望每一位顾客能够把这种环保理念在市场中得以广为应用与推广。

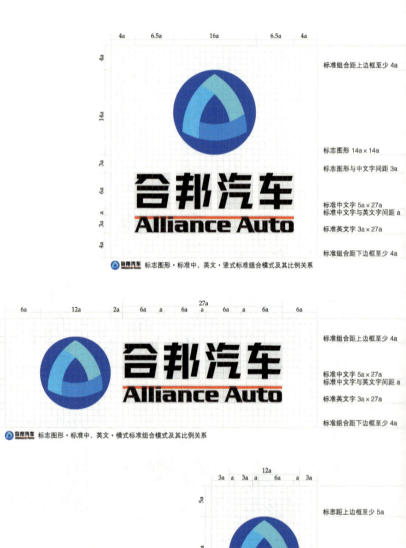

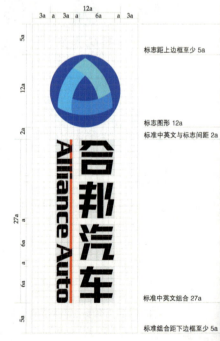

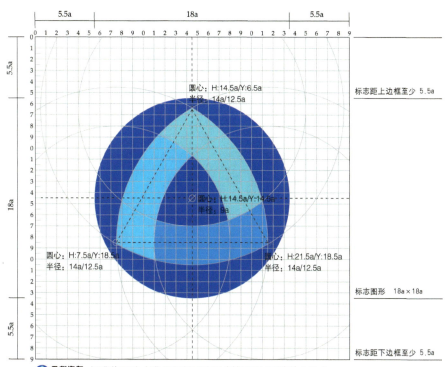

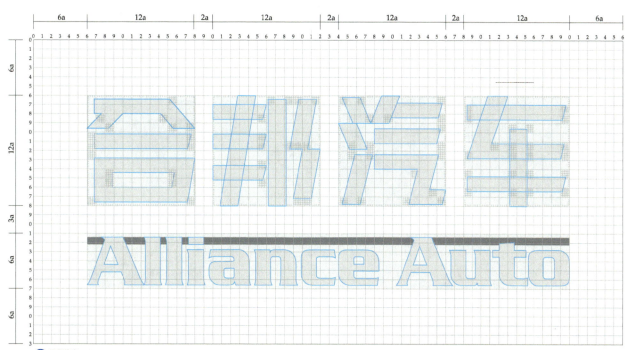

100+1

创意法门 / 设计道场
100+1=1001 条创意设计线索

实战案例： 大连上通汽车

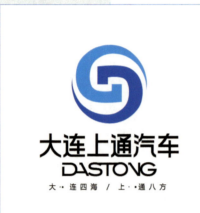

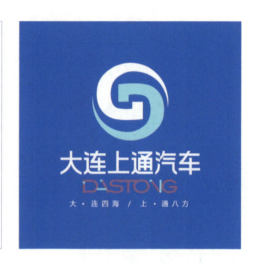

大连上通汽车 – 标识 (正稿&反白稿)

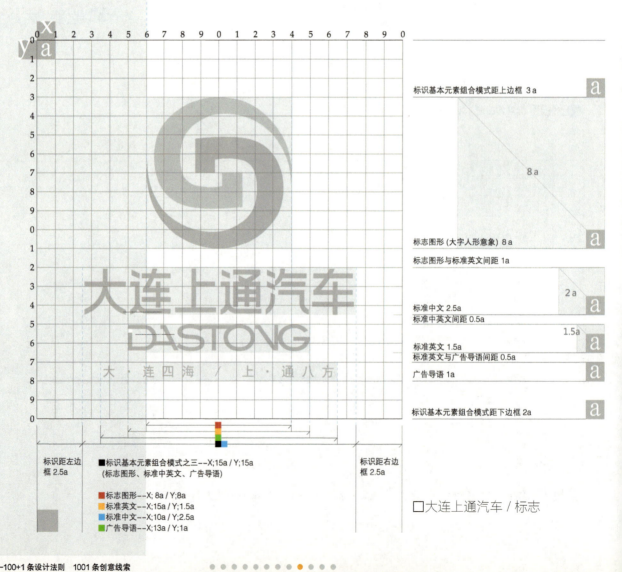

□ 大连上通汽车 / 标志

标志的意象设计的联想

一、条纹道路几何图形衍变标识图形设计

A——城市交通命脉的设计方向

图形为"川"字，"川流不息"代表交通行业是城市综合功能的重要组成部分，并通过流畅的图形设计，传递了本标识的三大（力量）深远意义：对城市经济的促进力；对行业发展的成长力；对乘客服务的亲和力。

B——行业创新服务的设计方向

整体造型设计，"一路发"寄予着普兰店客运下属的长途客运与公交客运齐头并进，更是寄予了交通整体行业长久发展的美好前景——"无限发"及长途客运与城市公交"服务至上、永续发展"的企业理念。

"一路通，路路通；一路发，无限发"

C——行业终端应用的设计方向

标识图形"川"，具有较强的视觉冲击力和易识别性，可广泛应用在公交车体、候车亭、平面印刷等载体上。同时，标识图形具有广泛应用的延展性与立体空间的联想力。标示条文道路意象的同时，又呈现路灯、路旁绿化树木、城市立交桥等充满活力、向上、现代的意象。

二、行业及企业的专属色设计

"蓝+黄+绿"专色设计方向

标识以"蓝+黄+绿"为标识的专用色，代表交通行业的专属性。

蓝，代表交通行业的蓝色天空；
黄，代表交通运营的金光大道；
绿，代表交通事业的无限希望；

通过三大色系的完美组合，喻义着在普兰店城市经济蓬勃发展的大环境下，交通产业将势必开出一片更开阔、更美好的新天地。

实战案例： 普兰店客运 / 大连客运

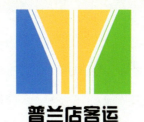

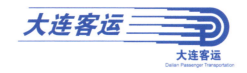

城市交通流意象联想

城市立交桥意象联想

条纹道路的意象联想

路灯意象联想

充满活力、向上、现代的意象

100c50m　100c100y　100c20m　25k

交通汽车类案例精粹汇集

	A	B	C	D	E
1					
2					
3					
4					
5					

F	G	H	I	J

DECORATION
装饰家居类 / 行业典型案例分析

 "十二章纹"之"米粉"纹

J- 再设计说：更新·升级·再造

❶

■ IKEA 宜家 任意组合 log

■ IKEA 宜家 logo

❷
■ **属性**：是所有物质共有的性质。
行业属性
识别属性
品牌属性
　　宜家（IKEA）是瑞典家具卖场，是一间跨国性的私有居家用品零售企业，贩售平整式包装的家具、配件、浴室和厨房用品等商品，目前是全世界最大的家具零售企业。宜家理想是为大众创造更美好的日常生活。

■ **特性**：是区别于其他物质特有的性质。
个性
共性
特性
　　宜家是开创以平实价格销售自行组装家具的先锋，标志设计配色非常大胆，采用瑞典国旗的配色，鲜明的蓝黄色识别度高，这也是宜家家居采用黄色和蓝色配色的主要原因，标志造型采用椭圆形是为了衬托中间IKEA字母的厚重感。

■ **风格**：整体上呈现的有代表性的面貌。
扁平
多元
个性
　　宜家IKEA让人印象深刻的地方为堆叠的纸箱与方正的蓝色建筑体，为了传达企业本身的创意精神，识别系统是一个可相互组装的模组应用，在多样的产品或空间上有不同的组合型态，让IKEA识别系统呈现出不同以往的趣味性。

❸
J 再设计说：更新·升级·再造
■ **更新**：
　　更新Renew，除旧布新或改过自新，现已引申为旧的去了、新的来到的意思，有着广阔的含义。使事物万象更新，使精神上焕然一新，这里指改变提升形象、更新观念、提升价值、陶冶情操。

J 再设计说：更新·升级·再造
■ **升级**：
　　升级Upgrade，升级通常与等级密不可分，谓从较低的级别升到较高的级别。也指规模扩大、程度加深、活动加剧等。

J 再设计说：更新·升级·再造
■ **再造**：
　　再造Reengineering，指重新给予生命或赋予意义。RE-DESIGN 再设计，是在差异中发现设计的意义，以重新审视已经存在的设计物为目的的设计，借以改良其原先的设计。重新创建，其内在追求在于回到原点，以最为平易近人的方式来探索设计的本质。

创意法门 / 设计道场

设计 100+1，创意 1001

100+1 条设计法则，1001 条创意线索

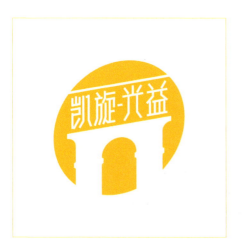

创意哲学 + 设计故事
100+1=1001

100 + 1 种设计思维与创意概念；
100 + 1 种设计理念与品牌形象；
100 + 1 种设计方法与创意路径；
100 + 1 个蕴含丰富信息和情感的标志创意；
100 + 1 个实战案例；
100 + 1 个企业品牌；
100 + 1 个设计策略；
100 + 1 次学术讨论；
100 + 1 次创作心得；
100 − 1 = 0；
100 次失败 + 1 次成功；
1001 夜讲不完的设计故事；
……

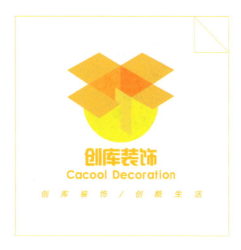

木马计·潜规则

问计
设谋

装饰家居类

基础理论 + 专门知识
20%
教育观念 + 实训践行
30%
经典案例 + 实战心得
50%

100+1

创意法门 / 设计道场
100+1=1001 条创意设计线索

实战案例： 实德·斯柏丽　　　　**实战案例：** 佳山艺坊

设计方法："象形、对称、重复、秩序、节奏..."
1. 英文 "KAYAMA WOODEN"
2. 中文 "佳山艺坊"
3. 象形 "富士山"
4. 象形 "云"
5. 象形 "日"
6. 源自日本艺术家俱
7. 单一元素、统一风格
8. 上下镜照
9. 五线分割

□佳山艺坊家具 logo 创意概念、造型元素、设计方法、表现形式、艺术风格解析

实德·斯柏丽门窗 / 标志

□佳山艺坊家具 / 标志

134　问计·设谋——100+1 条设计法则　1001 条创意线索

实战案例： 创库装饰

创库企业·创造传奇 / 创库装饰·创酷生活 / 创库商贸·创富世界

创意概念："巨星"

1."巨·星"同构标志图形 " "

向上"指北针"与巨星标志图案同构

2. 条纹联合字体

"巨星"标志图案居中

"巨星"两字位居左右

突出"巨星"标志图案

创意概念："创意仓库"

　　　　　"潘朵拉魔盒"

　　　　　"金矿"

1. 打开的屋子空间——家居生活

展开的盒子空间——百变装饰

2. 创库企业：创造传奇

创库装饰：创酷生活

创库商贸：创富世界

□ 创库装饰 / 标志

装饰家居类 | 135

实战案例： 利达家居集成宅配

利达家居集成宅配 / 标志

利达家居集成宅配体系 / 标志

设计方法："共用"
 1. 汉字"利达"笔画共用
"家居共用相生墙"
 2. 英文"L／D"字母共用
"家居共用相生墙"

实战案例： 耘帆装饰

耘帆装饰 / 标志

设计方法："替代"
 "帆"字意象图形——标志图形
 "帆"字汉字图形——标准字体
 "帆"字一撇与"云帆"图形替代

网格放大法＼比例标示法＆准几何标准作图

实战案例：百利达家居

百利达家居–标志
- 入选《中国设计年鉴》第六卷（2005-2007）
- 2008《中国之星》设计艺术大奖 / 优秀设计奖

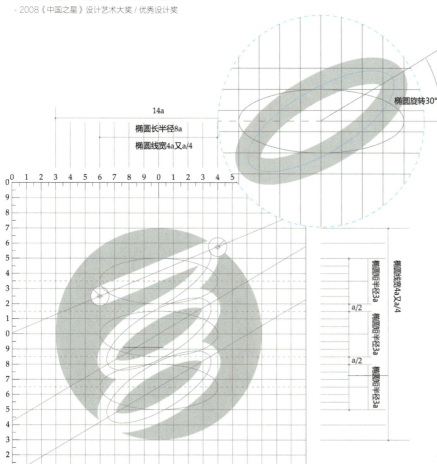

百利达家居·标准制图
准几何作图法·网格放大法 & 比例标示法

汉字意念：
标志形象汉字"百"字，表现出"百利达"的独特说明性

阿拉伯数字意念：
标志图形又像阿拉伯数字"100"，再次体现"百利达"的特性及说明性。

汉字体现民族文化特征，阿拉伯数字既是民族的又是世界的，标识形象具有鲜明"国际性"，又具有深刻含义。

"百年"、"100"年的意念。

一个好的标识应具有三种境界
- 名副其实
- 图文并茂
- 形神兼备
- 符 – 符号 – 标志图
- 名 – 名称 – 百利达
- 图 – 图案
- 文 – 文案
- 形 – 形式
- 神 – 理念

百利达—服务 100，满意 100

一个好的标识应具有的属性征
- 识别性·独立性·柔软性·耐久性
- 先进性·话题性·国际性·传达性
- 展开性

标志标准制图·数据
网格 20a*20a
单位 a
正圆直径 14a
椭圆长半径 8a
椭圆短半径 3a
椭圆线宽 4a 又 a/4
两椭圆线间距 a/2
直线两点坐标 A（6a，12a 又 a/2）
　　　　　　　B（14a，16a 又 a/2）
直线圆头圆直径 4a 又 a/4

全案策划：优尼柯雅美居情感化品牌体验式营销策略

橱柜市场竞争日益激烈，
同质化品牌市场占有率"缩水"，
半机械化中小企业价格"放水"。
如何形成品牌的个性化主张？
如何迅速提升品牌知名度和美誉度？
如何创造产品更优的性价比？
如何占领国内市场，参与国际竞争？
如何连线住宅产业化和厨房整体化等相关产业链？

"优尼柯风格厨吧
雅美居格调生活"
——"风格调"品牌及生活二合一主张，使优尼柯雅美居从"叫板厨房·叫好厅堂·叫响世界"，发展成为响当当的橱柜强势品牌。

案例简介

（5W2H）
5W-推出营销策略的基本要素
案例类型：Which——
品牌策略类（家具橱柜类）
决胜时间：When——新世代
决胜战场：Where——东北地区
决胜大赢家：Who——
大连优尼柯雅美居橱柜有限公司
决胜杀手锏：What——
情感品牌体验式营销策略
2H- 推出营销策略的基本内容
what（说什么）：
情感化品牌生活体验式营销策略
how（怎么说）：
三"叫"九"流"递进式悬念广告

品牌诊断

一、市场描绘

随着房地产行业的飞速发展，带动相关产业链的迅速膨胀，从初装修、精装修到住宅产业化的日益成熟，橱柜、卫浴洁具等家装行业迎来了产业化发展的春天，同时也进入了品牌垄断阶段。中国入世以后，来自国际化的竞争威胁最终促成橱柜市场重新洗牌。在产品和技术同质化竞争的压力下，在知名品牌市场占有率"缩水"、半机械化作业中小企业价格"放水"的混乱竞争秩序下，优尼柯雅美居橱柜虽然具备板材精良、花色齐全和专业设计等可以叫板的本色，具备进口数字化生产线的可以叫好本领，但是由于缺乏个性化品牌形象，缺乏独特的销售主张（USP），缺少人性化的品牌宣传推广，加之价格定位偏高，在酒香也怕巷子深的今天，优尼柯雅美居橱柜品牌进一步发展受到了严重阻碍。为了寻找和开拓一条迅速扩大市场占有率，同时叫响市场的品牌出路，我们首先进行了消费者心灵深层的洞察，找到他们最终购买产品的核心价值，以此作为品牌整合传播的导向。"优尼柯风格厨吧，雅美居格调生活"——"风格调"品牌及生活二合一主张，使优尼柯雅美居拥有了可以叫得响世界的品牌资本。

二、消费洞察

1. 消费群体认知

来自天禹文化整合传播机构的抽样调查结果表明：广大受众已经接受和认可整体橱柜是家庭必备的家具之一。"一分钱一分货"的价值观念和"大家说好一定不错"的从众心理，决定了产品品牌形象是影响购买选择的一个重要因素；信息获悉来源主要通过媒体广告和口碑传颂；选购橱柜时，除了品牌，还会注重橱柜的款式、质量、功能、工艺和服务等方面。优尼柯雅美居橱柜定位在中高端市场，这决定目标客户应该锁定具有一定消费能力的受众群体，如企事业、三资企业和私营企业等白领阶层，以及个体业主等高收入人士，他们注重家庭生活和身份地位，追求风格化、个性化的高品质物质生活，崇尚格调化、富有文化内涵的高品位精神享受。

2. 消费实态分析

整体厨房的消费者需要的不是橱柜本身，而是橱柜能给生活带来的便利和享受，方便了储物和烹饪，更能营造浓厚的家庭氛围和浪漫的生活情调。在我们调查中发现大部分家庭成员认为在厨房中协作、进餐、分享和交流，能使家人之间的关系更加亲密。可见，厨房在人们生活中的作用已经完全上升到了一个情感的高度。而橱柜正是赋予厨房情感和生命的重要生活道具。它作为身份的象征，已经成为主人生活品位与和文化修养的代言。我们由此找到了整合优尼柯雅美居品牌的灵丹妙药——"优尼柯风格厨吧，雅美居格调生活"——"风格调"品牌主张，并建立了情感化品牌生活体验式营销策略。

品牌建立

第一种情感：情种于心，建立体验式高情感品牌（品牌营销的核心策略）

一、所思——策略形成

1. 策略核心

情感品牌体验营销

基于对消费者内心的深层洞察，我们制定了建立优尼柯雅美居情感化品牌体验式营销策略，深刻理解并尊重人们追求风格、格调和身份地位的心理需求，满足人们心灵深处对于风格化家居和格调式生活的渴望，进而建立起与消费者的情感共鸣。通过提升品牌核心价值和产品附加价值，来平衡消费者较高的心理价位，让消费者感到获得的不仅是性价比更优越的产品，同时还享受到了情感品牌更多的价值体验。

优尼柯雅美居情感化品牌体验式营销策略的核心，在于为产品创造故事，增加品牌的情感维度，唤醒人类情感背后的真正力量，让消费者获得物超所值的价值体验。

2. 情感三大主张："风格调"、"厨吧"和三"叫"九"流"

——"风格调"，品牌风格主张。

——"厨吧"，生活提案主张。

——三"叫"九"流"，广告传播主张。

情感主张诞生于情感品牌，是由产品独特风格演变发展而来的品牌独特生活主张（USP），是情感体验营销策略的核心。情感主张解决了消费者所关注的情感和生活的问题，满足消费者的身心需求和欲望，它代表着优尼柯雅美居要传达给目标视听受众的生活主张提案。

在情感化品牌体验式营销策略导引下，情感三大主张，分别完成了优尼柯雅美居橱柜的企业文化、生活提案、品牌形象、品牌传播的整合，同时将情感化品牌体验式营销策略，落实到应用和执行层面。

二、所绘——品牌写真

优尼柯风格厨吧，雅美居格调生活

优尼柯雅美居，幸福生活的源泉，风格家居和格调生活的代言，是创造生活的力量，是改变生活的风向标，是追求完美的标志，是身份品位的象征，更是功能艺术与实用科学的使者，它让人们享受到心灵的归属、生命的激情和爱的分享。

三、所悟——品牌价值

我们分别从企业、产品、品牌、销售、服务五个领域来进行品牌定位。创新塑造了五大核心价值，让优尼柯雅美居成为有血、有肉、有精神的高情感品牌，同时拉近与消费者之间的距离，建立良好的互动关系，增强品牌的产品力、销售力、形象力，提升品牌的核心竞争力。

1. 孕育情种，创造价值

"厨房革命家"的企业价值

根据市场调查情况，我们从市场、行业、产业三方面定义优尼柯雅美居橱柜企业的三重核心职能，即：中国整体厨房集成配套专家；装修行业最具实力的诚信盟友；住宅产业化配套的战略伙伴。同时整合优尼柯雅美居企业和产品核心竞争优势，展开品牌的理性包装和传播。通过"又红又专"的"数控专家"和"九大实力领先"，整合企业科技生产实力；通过"五感五觉"、"吾感吾觉"和"九大整体优势"，整合产品板材强势；通过"五花十色"、"秀色可餐"和"九大风格流派"，整合产品风格及设计专业优势，旨在让消费者历经关注品牌、滋生好感、渴望拥有、客观评价到最终达成购买。

2. 种情于心，提升价值

"风格调"的品牌价值

我们根据优尼柯雅美居橱柜花型花色齐全和设计风格丰富独特的突出特

创意法门 / 设计道场
100+1=1001 条创意设计线索

点,结合企业参与国际竞争的战略目标,创造"风格调"品牌价值。通过这一根植于品牌的情种——三种情感,重塑品牌,增强品牌核心竞争力,创造卓越的消费体验。品牌,让产品脱颖而出;情感,让品牌与众不同。"风格、风情、情调、格调"联袂主演的"风格调",犹如一个充满生命力和亲和力的情种,根植于优尼柯雅美居品牌之中,培育和茁壮新生的强势品牌。

风格。优尼柯雅美居的风格来自于橱柜功能、花色、质感、设计、工艺与细节。烹饪,不再是主妇的枷锁,它成为家庭互动、分享、创造和平衡的本能。

风情。优尼柯雅美居厨吧的风情来自典雅的意大利、浪漫的法国、富有贵族气息的德国和田园诗一般的丹麦,不同国家的风情和流行元素汇集一身,终有一派是你的钟爱。

情调。文化与情感交融,与家人和朋友分享美味佳肴,同时也是分享爱和快乐,厨吧成为家中最富有感情和生活情调的空间。

格调。是一种生活品位,既真实又恒久。优尼柯所倡导的风格调是富有个性化风格的厨吧享受,一种可感知而非想象的格调生活。

3. 发生关系,体验价值

"感性家居,厨吧体验"的消费价值

为了赋予产品新鲜而感性的个性,同时又能激发消费者产生无限的遐想。我们创造了"厨吧"的消费价值体验,

并导入崭新的家居文化,即感性家居,厨吧体验。厨吧经由"碗架柜""封闭阳台""组合家具"发展演进而来,升级了整体厨房的功能,将整体厨房情感化、空间化、人性化。厨吧,是与中国人意念和性情相投合的后现代感性家居,是情感交流的中心,家居生活的轴心!

我们主张情感贯穿整个品牌传播过程,这种情感的力量促成了消费者体验产品。我们倡导体验,每一个营销细节都注重消费者的体验。通过产品、企业与消费者的互动,来激发消费者的想象空间。与消费者之间创造惊奇、狂喜和兴奋的交流,进而滋长消费者体验的欲望,并在最佳时机实现体验。产品满足需求,体验满足欲望,使消费者获得橱柜的使用价值,同时体验因优尼柯风格厨吧所带来的生活的改变。这种体验的力量丰富了我们产品或服务的维度,使它们由平凡无奇变成卓越非凡,甚至是价值无限。这种值得称道的情感消费体验,正是建立品牌的血和肉,是维系与客户忠诚关系的情感纽带。

4. 获得新生,实现价值

"优尼柯风格厨吧,雅美居格调生活"

独特销售价值

广告,是恋爱。动之以情,激发受众潜在的购买欲望。销售,是婚姻。晓之以理,满足消费者身心需求。优尼柯风格厨吧,将厨吧风格化、具象化、生动化。其本色就是吧享受、吧体验、吧空间。它不仅是家庭的厨房,同时也是

餐吧、酒吧、茶吧、咖啡吧、休闲吧。它是家庭最受欢迎的地方,是最有情调和品位的享受。优尼柯厨吧成为居所中客厅的延伸,朋友和家人聚会的地方,情感保鲜的天堂。在这个没有障碍的沟通场所,人们真诚地交流,在优美的灯光中畅谈,看喜欢的书或者听抒情的音乐,仿佛置身于意大利街头的咖啡馆或是德国街头的酒吧间。

雅美居格调生活所倡导的是一种互动、分享、创造、平衡而富有情趣和格调品位的家庭生活,是对雅美居品牌的扩充和提升,为未来拓宽经营空间和经营领域"造势"。根据消费者的性情、喜好、生活习惯、家居方式等,量身设计和营造生活氛围和生活空间。它让人们享受到心灵的归属、生命的激情和爱的分享。

5. 服务,情感保鲜——拓展价值

建立触动心灵的互动与沟通,服务拓展价值

服务是一种销售行为,是一种设身处地的理解和给予。我们为顾客营造浪漫温馨的厨吧氛围,在向顾客打招呼的同时,为顾客介绍他们所想获得的有关橱柜选购的知识以及相关电器等配件的品牌差异,甚至是厨房小常识。他们很乐意在你的引导下走进优尼柯雅美居橱柜的世界,并信任和依赖你给予他们的建议。他们觉得不仅购买到了称心的橱柜,同时还获得了厨房知识和辨别橱柜的窍门,他们开始享受这种消费的情感体验。他们甚至还会主动地与家人和朋

友分享自己的经历，经由他们的介绍，他们的朋友和家人也能够享受到优尼柯雅美居给予的特别优惠。他们由于能够帮助家人和朋友，也能与优尼柯雅美居建立信任关系，优尼柯雅美居的客户网络覆盖面越来越广。他们因此由旁观者上升为参与者，成为了优尼柯雅美居的最出色的义务推销员，时刻关注与他们生活密切相关的优尼柯雅美居。这种顾客与企业的关系就是老板们最为渴望的忠诚合作关系。我们还将不定期地举行一些联谊活动或是家居及装修的知识讲座，来"保鲜"与消费者之间的关系。这种触动心灵的沟通与互动，将使品牌真正深入人心。

品牌传播

第二种情感：滋长欲望

创意递进式悬念广告

一、三"叫"九"流"有感而发，置地有声

1. 传统"三言二拍"演绎现代版"三叫九应"

三"叫"九"流"递进式悬念广告，是优尼柯雅美居品牌根植于心的法则，同时也是情感化品牌体验式营销的核心广告策略。它紧紧围绕"优尼柯风格厨吧，雅美居格调生活"——"风格调"，从产品、品牌和市场三方面，三叫九应，层层深入，步步为营，有感而发地整合优尼柯雅美居品牌核心竞争优势，感性与理性诉求相得益彰。建立与

创意法门／设计道场
100+1=1001条创意设计线索

消费者从共识到共鸣的互动沟通，让人们在第一时间、第一地点轻松地感知"风格调"，并认知优尼柯雅美居橱柜的核心价值，从而燃起购买的欲望之火。三"叫"九"流"系列广告，以正合以奇胜，有着"三言二拍"的悬念迭起和精辟论断。同"流"合"屋"和"九九归一"，作为本系列广告的后续和补充，成功验证了广告AOIDS五步策略。

2. 三教九流情系三"叫"九"流"
风格调，深入人心的情感符号

"叫板、叫好、叫响"一时间成了滨城的流行词，聚焦受众和业界关注的目光。"风格调"成为优尼柯雅美居橱柜深入人心的符号化品牌形象。三"叫"九"流"，小试牛刀，初战告捷，优尼柯雅美居赢得满堂红。由于广告创意新颖独到而又耐人寻味，竟而引来媒体的普遍关注，记者专程采访优尼柯雅美居的经理，对这一系列极富创意而兼具销售力的广告给予高度认可，并对优尼柯雅美居与天禹文化之间如此默契的合作给予很高的评价和赞赏。

二、软硬兼施、立体传播的媒介策略

以点带面，以线带体，软硬兼施，立体传播

根据优尼柯雅美居实际预算情况，同时结合消费者获取信息渠道和习惯，制定点（店面）、线（户外、DM杂志）、面（报纸、电视），三位一体，以点带面，以线带体，以体造势，软硬兼施的传播策略。

店面预热，蓄势。 利用挂旗、产品身份牌、易拉宝、道旗、条幅等店面媒介，营造"吧"文化，厨吧氛围，到处洋溢着温馨怡人的气氛，让购物成为一种浪漫的情调享受。

媒体强销、造势。 利用电视、报纸、户外、车体等媒体软硬兼施，制造悬念，聚焦，造势。

5支12期报纸广告，并行6篇软文，兴起"三叫"流行潮。

口碑续热，续势。 老顾客及会员们与亲戚朋友之间的主动推荐，分享这份值得称道的消费体验，形成强有力的口碑效应，掀起自发的团购风暴。

品牌形成

第三种情感：步入殿堂
建立需求导向的销售通路

一、减少成本，通路之本

通路的建设最终目的就是为了方便消费者。消费过程的每一个细节都要考虑给消费者带来的是怎样的一种体验。只有减少消费者在消费时所付出的成本，尽量增加他们所能获得的收益，让他们感到购买了物超所值的产品和服务，企业才能创造加速增长的销售业绩。优尼柯雅美居橱柜采用加拿大橱柜设计专业软件，一套橱柜设计半小时内即可完成，并实现橱柜的任意组合，消费者只要在优尼柯雅美居橱柜店"吧"一样的环境里稍事休息，就能直观地看到自己未来的厨房的模样，从而大大减少消费者选购橱柜时所耗费的时间和精力，使消费成为一件轻松惬意的享受。快捷的设计，加上超强的生产能力，使得优尼柯雅美居橱柜既严格保证每个橱柜部件的品质，又缩短了生产工期。

从生产到安装，优尼柯雅美居橱柜只需一周时间，再一次节省了消费者的时间成本，增加了服务收益。省时、省事、省心、省钱，多快好"省"的服务理念，是优尼柯雅美居品牌根植于心的又一法则。

二、需求导向，通路导向

以消费者需求为导向，通过装修公司，强强联合，横向拓宽通路，实现"品牌+品牌=品牌2"的双赢双利。通过会员制度，建立客户档案，保证长期联系。建立和高效利用会员这个情感信息平台，关系营销纵向进深通路。在阵线联盟的装修公司及优尼柯雅美居橱柜本店同期进行大客户团购优惠活动，通过团购优惠购买产品，积分兑换现金和礼品，享受免费产品升级和八大超值服

务等利益促销，引爆团购风暴，广度集合通路。这不仅大大降低了消费者的成本支出，同时也为企业赢得了大批量的团购订单。仅团购特惠的前一周，销售额就提升了40%，良好的销售势态见证了通路决策的正确性，这说明以需求为导向的通路策略的确是行之有效的。

从"叫板、叫好、叫响"的三叫理论，到三种情感根植于心，从恋爱到婚姻，从广告到销售，从需求到通路，从情感到体验，优尼柯雅美居步步为"赢"，开拓了一条情感化体验式品牌的成功之路。

品牌评估

策略跟踪

体验式情感品牌营销和三"叫"九"流"递进式悬念创意策略，为优尼柯雅美居重塑品牌，并创造了崭新的品牌形象和充满浓厚人情味和亲切感的品牌特质，建立了鲜明的个性化品牌主张，巩固现有的市场，确立区域内垄断的市场地位，使优尼柯雅美居彻底地从同质化竞争的恶性循环里摆脱出来，同时赢得了社会三教九流的广泛关注，实现社会效应和经济利益双赢双收，为优尼柯雅美居下一步全面进军国内外市场打下坚实的品牌基础。

□ 优尼柯·雅美居"三'叫'九'流'"系列报纸广告

创意法门 / 设计道场
100+1=1001条创意设计线索

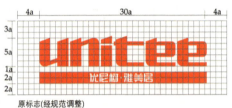

原标志(经规范调整)

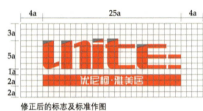

修正后的标志及标准作图

品牌建设·标志改进过程

从拿来到调整，从复杂到简单；
从单一标志图形到整体标识形象；
从商标到品牌，
从强势品牌到领导者品牌……

从标志设计到品牌建设；
从品牌概念到核心策略；
从IBC品牌建设到IMC整合传播……

从雅美居到优尼柯；
从单一组合到整体配套；
从风格到格调，从风情到情调；
从厨吧到生活；从风格厨吧到格调生活，
从优尼柯风格厨吧到雅美居格调生活……

实战案例： 凯旋－光益地板

 凯旋·光益地板

□ 凯旋－光益地板／标志
- 2008《中国之星》设计艺术大奖／优秀设计奖

专卖店形象名片样式

销售顾问名片样式一

凯旋·光益标志演化过程

装饰家居类案例精粹汇集

	A	B	C	D	E
1					
2					
3					
4					
5					

F G H I J

COSTUME JEWELRY
服饰珠宝类 / 行业典型案例分析

 "十二章纹"之"黼"纹

K-意蕴说：内容·寓意·意蕴

■ UNIQLO 优衣库 logo

■ **属性**：是所有物质共有的性质。
 行业属性
 识别属性
 品牌属性

UNIQLO 是日本著名的休闲品牌，优衣库 logo 设计简洁大方，看似平淡，实则内容丰富。"衣服是配角，穿衣服的人才是主角"，倡导"百搭"理念，坚持将现代、简约自然、高品质且易于搭配的商品提供给全世界的消费者。

■ **特性**：
 个性
 共性
 特性

日本著名设计师佐藤可士和为优衣库自制的一套字体，名字就叫 uniqlo，优衣库所有产品上的字体都是这个字体。佐藤可士和是日本当今广告业界与设计业界的风云人物，被誉为"能够带动销售的设计魔术师。"

■ **风格**：
 扁平
 多元
 个性

优衣库的 logo 设计是一个很好的例子，不仅彰显了该企业的服饰文化，而且告诉人们，简单也是一种力量和美。这在无形中，看似平淡，实则内容丰富，与优衣库 "以人为本"的服饰设计理念不谋而合，让整体设计更加切题。

K意蕴说：内容·寓意·意蕴

■ **内容**：内容为王

内容 Content，指事物所包含的实质性事物。三层含义：1. 物件里面所包容的东西；2. 事物内部所含的实质或意义；3. 哲学名词，指事物内在因素的总和，与"形式"相对。

K意蕴说：内容·寓意·意蕴

■ **寓意**：

寓意 Moral，寓意是在一定的客体表现形式中寄托或蕴含的意旨，可以让深奥的道理或复杂的内涵从简单的设计图像中体现出来。寓意是设计作品想要向人们传达内容的真正所在。

K意蕴说：内容·寓意·意蕴

■ **意蕴**：

意蕴 Implication，即事物的内容或含义。歌德的"意蕴说"把艺术作品分为三个因素：材料、意蕴、形式。意蕴即人在素材中所见到的意义。一般把前两个因素合称为"内容"。

创意法门 / 设计道场

设计 100+1，创意 1001

100+1 条设计法则，1001 条创意线索

创意哲学 + 设计故事
100+1=1001

- 100 + 1 种设计思维与创意概念；
- 100 + 1 种设计理念与品牌形象；
- 100 + 1 种设计方法与创意路径；
- 100 + 1 个蕴含丰富信息和情感的标志创意；
- 100 + 1 个实战案例；
- 100 + 1 个企业品牌；
- 100 + 1 个设计策略；
- 100 + 1 次学术讨论；
- 100 + 1 次创作心得；
- 100 − 1 = 0；
- 100 次失败 + 1 次成功；
- 1001 夜讲不完的设计故事；
- ……

木马计·潜规则

问计
设谋

服饰珠宝类

基础理论 + 专门知识
20%

教育观念 + 实训践行
30%

经典案例 + 实战心得
50%

创意法门 / 设计道场
100+1=1001 条创意设计线索

实战案例： alan567

alan567 标志·反白稿 – 正负形 "a" 与 "567" 异形同构

alan567 标志·阳形稿 – 正负形 "a" 与 "567" 异形同构

alan567 标志·标准组合模式（标志 / 英文 / 数字）– 阳稿

alan567 标志·标准组合模式（标志 / 英文 / 数字）– 阴稿

alan567 标志·标准作图法（准几何制图法 / 比例标示法 / 网格放大法）

实战案例： DIAMOND 珠宝

设计方法：
1. 正负形 "D" 与 "d"
 异形同构
2. 字母大小写
 "DIAMOND" 与 "diamond"
3. D 字当头 –D 字结尾
 "D" 投影 – 大小写转换
4. 单一元素多元统一
 "钻石形" 贯穿统一

实战案例：LLY's BY LILY（私人衣橱）

· 行业特征：
钮扣
针线
Roma 字
花饰体

· 家族谱系：
"L's"
"LLY's BY LILY"

· 调性：
典雅、高贵
无彩色

· 定制：
私人衣橱
量身定制

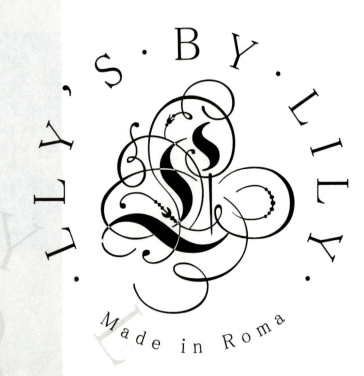

LLY's BY LILY（私人衣橱）logo

实战案例：艾可曼

实战案例：UNCOMMON 服装

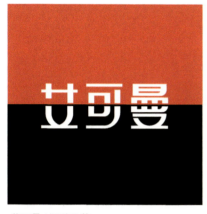
艾可曼 / 服装品牌

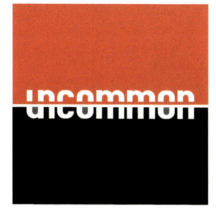
UNCOMMON / 服装品牌

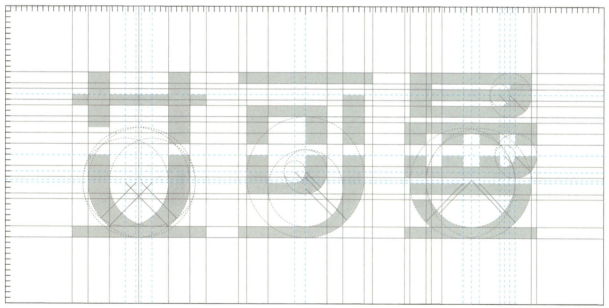
艾可曼 / 服装品牌标准制图

UNCOMMON / 服装品牌标准制图

服饰珠宝类案例精粹汇集

	A	B	C	D	E
1					
2					
3					
4					
5					

F G H I J

INDSTRY & BUSINESS TRADE
工业商贸类 / 行业典型案例分析

"十二章纹"之"黻"纹

L- 战略说：策略·创意·设计

■ 东京电力标志　　　　　　■ 东京电力新标志 2016　　　　　　■ 东京电网标志

·核扩散的危险　·载着防护罩抢救·震惊·危机当前，全人类只有互相支持，才能回到以前快乐的岁月　·我们只有一个蓝色星球，没有别的选择

■ 属性：是所有物质共有的性质。
　行业属性
　识别属性
　品牌属性

东京电力 TEPCO，是全球最大的民营核电商。"六圆"标识由永井一正设计，圆形最适合电力，能使人们真正感受到电力及其恩惠，正是在灯火辉煌、一家团聚的时候，圆象征着"和"，同时也构成了 TEPCO 的首字"T"。

■ 特性：
　个性
　共性
　特性

为了更进一步突出平衡、和谐的意象，以 6 个圆构成的标志，抽象不失亲和力，不同的观者看来还会觉得像动漫形象，让人感受到支撑日本的电力所具备的家的感觉和温暖。企业色彩设为深红，也是为了表现明亮、力量、活力和能量。

■ 风格：
　扁平
　多元
　个性

2016 年东电重组，新 LOGO 依据英语简称 "TEPCO" 进行设计，继续继承东京电力红色的品牌色，象征着永恒稳定的供电服务。两个交错镜像的镂空矩形组成一个握手的造型，寓意合作伙伴和公司之间产生的绝对信任。

L 战略说：策略·创意·设计

■ 策略：

策略 Strategy，指计策；谋略。
一般是指：1. 可以实现目标的方案集合；2. 根据形势发展而制定的行动方针和斗争方法；3. 有斗争艺术，能注意方式方法。

L 战略说：策略·创意·设计

■ 创意：

创意 Original，是创造意识或创新意识的简称。它是指对现实存在事物的理解以及认知，所衍生出的一种新的抽象思维和行为潜能。创意是一种通过创新思维意识，从而进一步挖掘和激活资源组合方式进而提升资源价值的方法。

L 战略说：策略·创意·设计

■ 设计：

设计 Design，是把一种计划、规划、设想通过某种形式传达出来的活动过程。人类通过劳动改造世界，创造文明，创造物质财富和精神财富，而最基础、最主要的创造活动是造物。设计便是造物活动进行预先的计划，可以把任何造物活动的计划技术和计划过程理解为设计。

创意法门 / 设计道场

设计 100+1，创意 1001

100+1 条设计法则，1001 条创意线索

创意哲学 + 设计故事
100+1=1001

INDSTRY & BUSINESS TRADE

100 + 1 种设计思维与创意概念；
100 + 1 种设计理念与品牌形象；
100 + 1 种设计方法与创意路径；
100 + 1 个蕴含丰富信息和情感的标志创意；
100 + 1 个实战案例；
100 + 1 个企业品牌；
100 + 1 个设计策略；
100 + 1 次学术讨论；
100 + 1 次创作心得；
100 − 1 = 0；
100 次失败 + 1 次成功；
1001 夜讲不完的设计故事；
……

木马计·潜规则

问计
设谋

工业商贸类

SEVEN STAR

基础理论 + 专门知识
20%
教育观念 + 实训践行
30%
经典案例 + 实战心得
50%

工业商贸类 | 157

创意法门 / 设计道场
100+1=1001 条创意设计线索

实战案例：兆烽国际贸易

兆 烽 · 吉 祥 · 祈 福 · 纳 瑞

"兆烽"本义

兆：兆卜，灼龟拆也。
兆：古文兆卜省。——《说文》
（象形。大篆字形像龟甲受灼所生的裂痕。本意：卜兆，龟甲烧后的裂纹）
兆：预示，显现。如：瑞雪兆丰年。
兆：数词。等于百万（古代指万亿），
　　极言众多〖million〗
烽：形声。从山 Feng 声。
　　本意：山顶。引意为：高峰，最高处，登峰造极。

"兆烽国际"标志的意象联想

○ 地球的意象
○ 国际贸易合作的意象
○ 太阳的意象
○ 兆峰的意象
○ 五谷丰登的意象
○ 太阳鸟的意象，象征事业如日中天
○ 太阳花的意象，象征生机勃勃
○ 龙凤呈祥、二龙戏珠
○ 篆刻印章的意象，
　玺印象征权利地位
○ 大红灯笼的意象，
　意征着事业红火，祈福九天
○ 天圆地方的哲学意蕴
○ 吉祥通宝的财富象征
○ 天兆——自然的麦秸画
○ 国际贸易的意象

◎ "兆烽"英文译为"Zillion"，意为"无限大的数目"。以英文品牌名作为构思，来表现品牌面向国际、面向未来的气息。红色部分如科技闪光，画龙点睛，增强了视觉效果。该款标识英文名称"Zillion"命名，直译为"无限大的数目"。

◎ 设计以品牌名"兆烽"作为标识设计原点，直接采用以汉字"兆"的变形设计手法，以中西合璧为创意构思，汉字"兆"是英文的一部分，中国红色圆形代表太阳及宇宙的能量，意指取太阳和宇宙的物质和能源。充满了国际化品牌气息，圆形造型，如容器，指吸纳资金；又形如向外的，意指弓形，对外投资，中央红心代表了企业投资与发展理念，纳入了阳光普照的文化内涵。

◎ 圆形：美的终极形式，寓意着事业的完美。红圆在这里的运用代表了天圆及如日中天。点睛之处在于借用了"天兆"，代表了阳光的能量，强化了名称暗喻的力量。标志像一轮火红的太阳，反映企业至上的追求及快乐的工作，同时也体现出更具亲和力的企业形象。红色表达了企业的活力与激情，以"中国红、长城灰"为标志标准色，象征红火丰赢的兆头及兆烽人的无限力量。

□ 兆烽国际贸易 / 标志

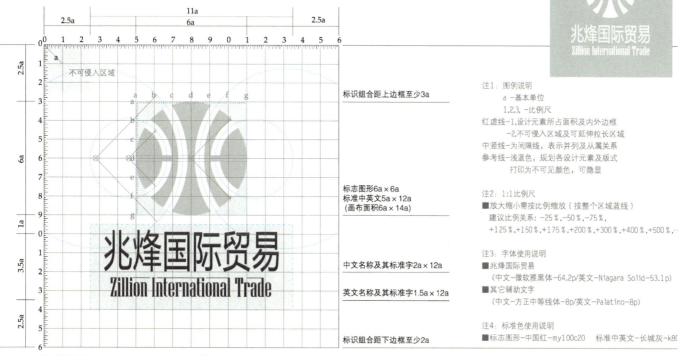

兆烽国际贸易-标志-标识图形及中英文上下组合模式
及标准制图&比例关系（准几何制图法/比例标示法/网格放大法）

实战案例：七星集团标识 **实战案例：东环工业**

1. 方法：异形同构
2. 数字"7"与图形"☆"同构
3. 向上箭头 – 指北针"∧"
4. 指北针"∧"寓意"七星"
5. 指北针"∧"星形替代字母"A"

□ 七星集团 / 标志

东环工业 – 汉字标识

实战案例： 天晟集团

天晟集团 – 标志

天晟集团 – 标志 – 标识图形及中英文横排组合模式

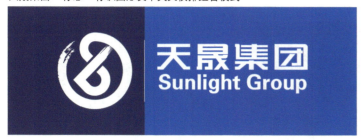

天晟集团 – 标志 – 标识图形及中英文横排组合模式 – 反白

"天晟"英文"Sunlight"意为"阳光无限"。以Sunlight作为标识设计原点，直接采用以字母"S"与"L"的变形设计手法，以数学符号"无限大"与字母"S"与"L"相结合的数字"8"为创意构思。字母"S"是英文Sunlight的一部分，蓝色圆形代表宇宙的能量，意指宇宙的物质和能源，充满了国际化品牌气息，标志采用圆形造型如容器指吸纳资金；又形如向外的，意指弓形对外投资，"8"在我国即通"发"，中央数字"8"的无限放大代表了企业投资与发展的理念。圆形：美的终极形式，寓意着事业的完美。圆在这里的运用代表了天圆及如日中天。点睛之处在于借用了"天晟"，代表了宇宙的能量。标志像永恒的银河系，反映企业不断提升、生生不息、无限发展的企业文化。蓝色表达了企业的智慧与理性，以"宇宙蓝"为标志标准色，象征永恒丰赢的天晟及天晟人的无限力量。

特点：简洁、形象、大气、国际化、易于识别和记忆。

天晟集团 – 标志 – 标识图形及中英文横排组合模式及标准制图 & 比例关系（准几何制图法 / 比例标示法 / 网格放大法）

工业商贸类标识设计九宫格

金宏贸易 / 标志
大安自动报警 / 标志
吉隆办公设备 / 标志
北京运开经贸 / 标志
天光经贸 / 标志
霹雳彩带 / 标志
DCE 商品交易所 / 标志

实战案例： 鑫达制冷工业　　**实战案例：** 得胜工业　　**实战案例：** DEC 商品交易所

1. 方法：异形同构
2. 字母 "X" "D" 同构
3. 传统图形芭蕉扇子 " "
 现代图形工业轮片 " "
4. 传统手工扇凉与现代工业制冷的结合

1. 方法：同构
2. 字母 "D" "S" 构成管弦图形
3. 管弦乐乐器寓意德胜管弦乐队
 现代工业管件寓意德胜工业
4. 标准制图法
 准几何制图法 /
 比例标示法 /
 网格放大法 /

1. 方法：均衡、同构
2. 名称简称：字母 "D" "C" "E"
3. 构成链条图形标志
 体现商品 "交易" 性
 中心图形太极 "S" 形
 左边图形 "D" 与右边 "CE"
 （同构）左右均衡
 体现 "公开、公正、公平" 的
 理念

DCE 商品交易所标志・标准作图法（准几何制图法 / 比例标示法 / 网格放大法）

工业商贸类案例精粹汇集

	A	B	C	D	E
1					
2					
3					
4					
5					

F G H I J

LogoTrends

2012～2016 全球 logo 设计潮流趋势

	A	B	C	D
1				
2	木马计·潜规则 **问计设谋** logo设计潮流趋势/			
3				
4				

2016 Logo Trends

Logo Trends

2015 Logo Trends

A B C D

2014 Logo Trends

LogoTrends

2013 Logo Trends

2012 Logo Trends

后记

透过层层的现象，一个文化即设计、
设计即是文化的本质力透纸背……

设计 文化 人生

波澜 层峰 千里

生活的波澜与人生的峰景，
尽在千里之外……
不忘初心，人生的境遇
风景就在沿途的路上……

高度数字化、碎片化、裂变化的今天，创意设计终将打破壁垒，无处不在……

如何真正认识到品牌和创意设计在广告传播中的独特地位，以及如何做出符合这个时代的绝佳商业创意和真正触及到受众洞察的大想法，是业界和学界积极研究和探讨的。我们看到太多的国内外优秀创意案例，看到太多的国内外广告节大奖，但无法获取它们其中的创意内核，以及完成创意具体的手法和解决方案，尤其在国内的设计教育中是有所缺失的。那么《问计·设谋》将是一场顶尖创意设计的实战分享，以及在BIG IDEA中创意人如何发想和背后执行的层层解密和故事剖析。

无论任何时间、任何一个相遇点上，与每一位消费者都能进行有效的沟通，已经深深地印刻在关慧良老师的每一个作品上，"有效沟通"也是众多广告人和设计师遵循的法则，在这本书里，淋漓尽现！让我们一同走进关慧良老师的创意设计之旅，这不单单是一本品牌书籍，而是汇聚了多年磨炼积累的心血实战历程。相信会为读者打开不一样的创造性思维和引爆不同的大创意。让观者学有所得，学以致用！

马千里
2016.10 北京

马千里
奥美（Ogilvy-Mather）创意总监、跨界创意人
人民日报·环球人物 创意总监
世界华文广告奖终审评委，大广赛、学院奖评委

01
接到关慧良老师的邀请，为他的新书《问计·设谋》写后记，我们心头一怔，为老师的书写感想，是我们学子不曾想象的事情，也让我们百感交集……

02
大学时代，关慧良老师被我们戏称为"关二爷"。这不仅源于关老师讲课纵横捭阖、幽默风趣，更是老师一喝酒脸就红，红膛膛的脸庞像极了面如红枣的关二爷。温文尔雅，言语却孔武有力；清瘦儒雅，谈吐却深邃饱满。"关二爷"的名声随之不胫而走。

我们是在2002年大四那年，有幸成为关二爷的门生，在他的指导下完成了设计专业学生最重要的毕业设计和展览。

03
毕业后，我们一个（杨一峰）有幸进入关二爷创办的天工设计，成为亦师亦友的同事，两年的工作实战，对一峰来说，广告、创意、设计、品牌的笃行与实操，是一次等同于研究生的进修，更是一次大学时代懵懂的蜕变。一个（杨波）创办869国际设计学校，做起了老师。从课堂上的实践，到商场上的实战，关二爷真正为我们打通了设计的任督二脉。当我们设计没有灵感时，关二爷教我们如何去拉一条参考线，如何用一种科学的方法锁定设计中的盲点，关二爷时时用精湛的专业和严苛的态度，感染着我们。

后来，一峰回到家乡沈阳，开始了创业的征程。从最初的创意总监，到创办广告公司，经营业务、团队搭建，再到企业文化的沉淀，十几年来，走过20多个城市，操盘近300个项目，整合地产、传媒、品牌、策展与教育，持续不断地为东北输送创意人才，使唐道广告成为东北屈指可数的优秀创意机构。

一峰做了十五年的广告，我（杨波）做了十五年的教育。从泉通客舍的国大教育到旅顺校区面朝大海学习花开，再到869国际设计学校与亚太地区最优秀的设计师及机构的交流合作，我们创办了亚洲设计论坛，积极参与国内外的设计比赛和交流，游学、留学、社会实践，让869成为国内设计界的一支重要力量，数十名同学获得了国际国内200余个奖项。我们的足迹遍及意大利、韩国、日本、新加坡、泰国、中国香港等国家和地区，在中央美院、同济大学等学院举办了展览和讲座交流。

04
教育，育人亦育己。命运的安排在毕业十年后，有幸再续师生情缘，我（杨波）又读了关老师的研究生，更有幸代表学院参加了中国大学生创客大赛，获得了省赛金奖、国赛铜奖，让我们对未来有了更坚定的信念。我们坚信，博览群书或者行万里路，都是自我醒悟的根本，境界与格局的提升，才会有去改变一座城市、一个行业的动力。

05
身经百战一路走过来，才真正领会了"设计·文化·人生"三位一体的价值观的真义。凝聚着心血和智慧的《问计·设谋》，汇集了老师近三十年的教学实践经验和商业实战心得，100+1个实战案例创作过程的揭秘、1001夜的设计故事和创意哲学思考，是在校学子和同道们创作分享的思维盛宴和创意共享的头脑风暴……

如今，翻阅着《问计·设谋》的书稿，更深地领悟到一位恩师带给他人的营养，足以影响一辈子。我们热爱设计、热爱广告、热爱教育，为此付出青春，并以不断精研延续青春。愿每一位读到此书的朋友，能够从中领悟到一位广告人与老师的情怀和操守。

以此为记。感谢母校！感谢良师益友！

杨 波 / 杨一峰
2017.1 大连/沈阳

杨 波
869国际设计学校 校长、创业导师
AGDIE 亚洲平面设计邀请展总策展人
辽宁师范大学美术学院1998级校友

杨一峰
沈阳唐道广告有限公司 董事长、创意总监
中国新广告时效传播运营商
辽宁师范大学美术学院1998级校友